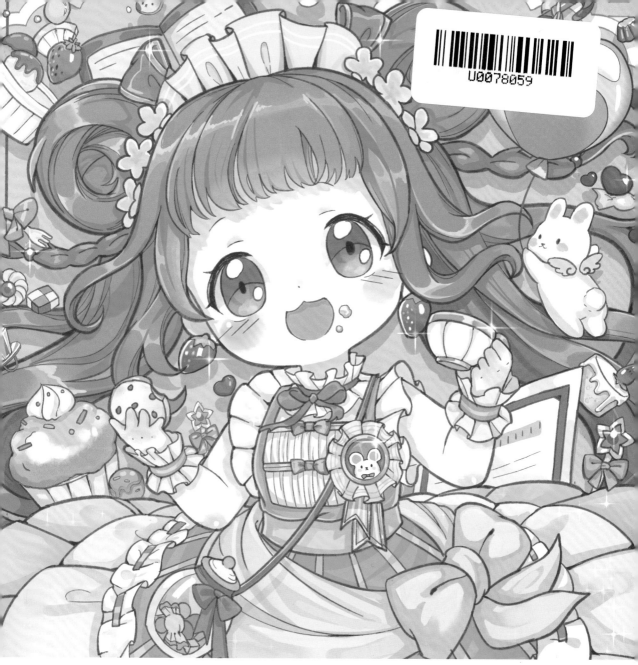

要來點下午茶嗎？

本圖以下午茶為主題，將人物放在正中間占面積最大的位置以突顯，並用背景的圓形桌布平衡構圖，再運用各式甜點烘托，將主題生動地表現出來──要來點下午茶嗎？

配色思路

為了凸顯「甜美」的主題，選用了溫暖親近的暖棕色系作為人物的主色調，並使用鵝黃和草綠作為點綴，增添人物的活力豐富的糖果色更能表現甜點的美味，最後用淺淺的藍紫色背景與人物拉開層次。

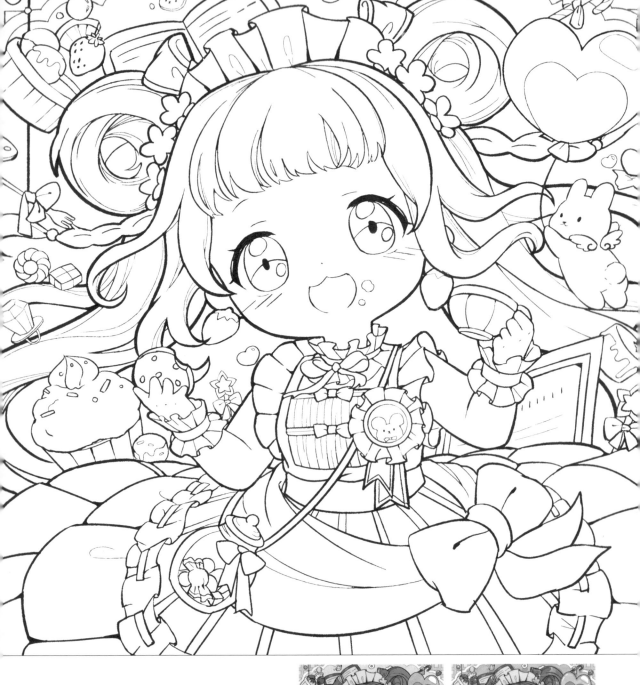

步驟 1 沿著頭髮、皮膚和衣服的走向，用略深一些的顏色畫出適當的陰影。

步驟 2 畫出眼睛內部的細節，用更明亮的顏色為頭髮、茶杯邊緣以及其他光澤度較高的物體上色以呈現最亮處。

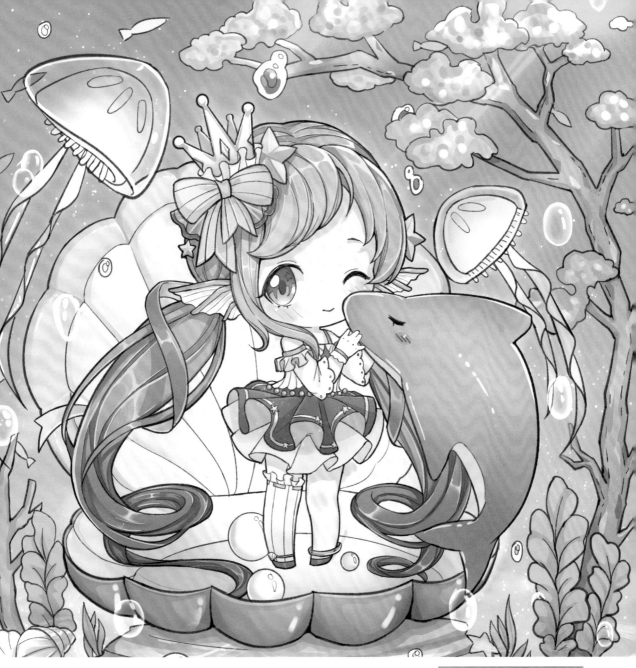

深海相會

本圖主要表現了夢幻深海的場景，將少女放在巨大的貝殼中，海豚和水母環繞在其身邊，親密互動。水中的海草襯托出奇異又瑰麗的深海場景。

為了表現「夢幻」的氛圍，選擇了湖藍色作為整體的主色調。並使用橙色的珊瑚叢和金色的皇冠進行點綴，用綠色的蝴蝶結和襯裙呼應翠綠的海草，讓畫面更加協調且豐富。

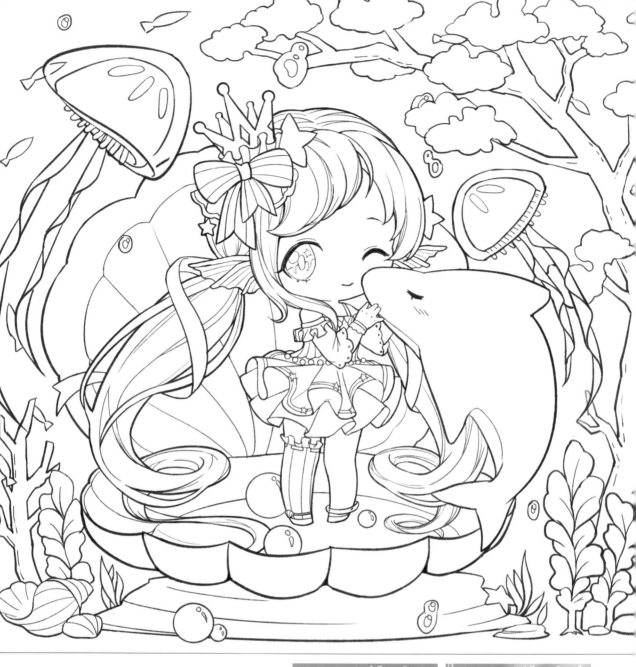

步驟 1 沿著頭髮、皮膚和衣服的走向平塗底色，用更深一點的顏色畫出適當陰影。

步驟 2 為眼睛、頭髮和水母等光澤的物體上色以呈現最亮處。畫出從右上角落下的陽光，在地面加上一些波浪狀的水紋，再點綴一些晶瑩透亮的水泡。

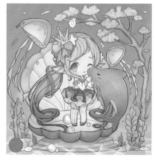

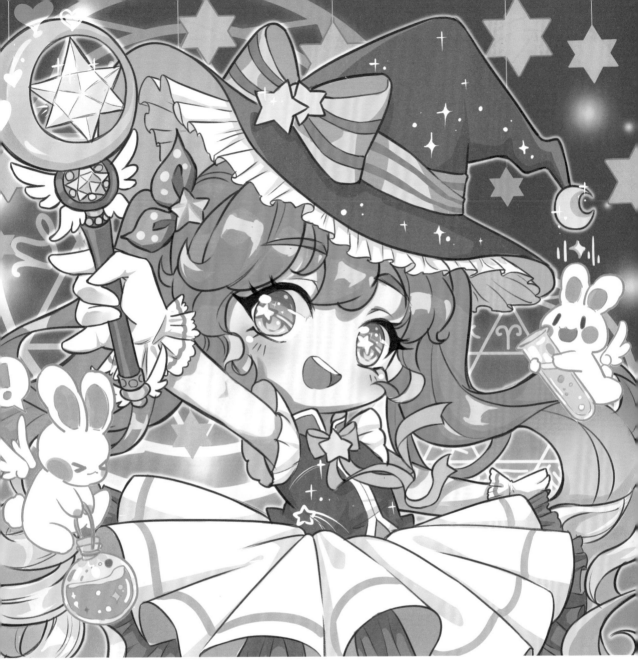

星光魔法使

本圖以星空和魔法為主題。星星裝飾和魔法陣是不可或缺的元素。在人物服裝上，選擇以誇張的魔法帽來突顯人物身分，同時增加畫面占比。

配色思路

為了表現出星空的氛圍和神秘感，可以選擇藍紫色作為主色調。用黃色的星星進行小面積點綴。人物整體採用比背景更明亮的顏色，使其更加突出。

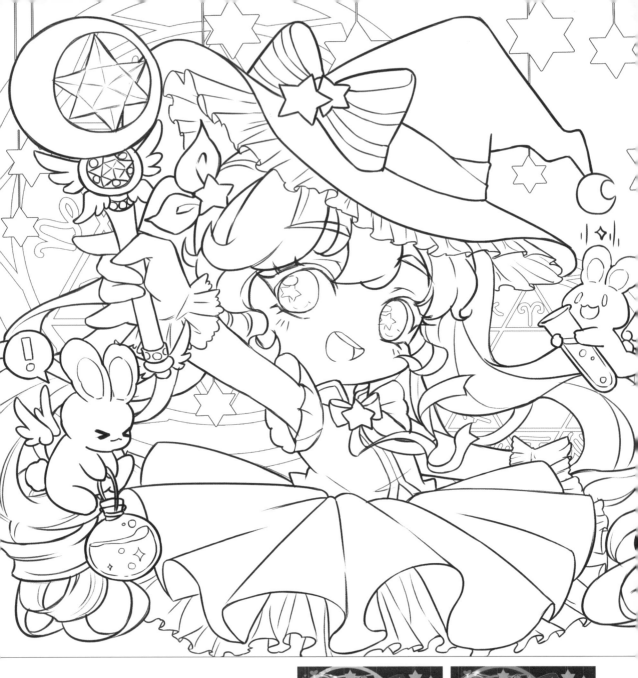

步驟 1 在底色的基礎上畫出簡單的陰影和頭髮的最亮處，使畫面更有立體感。

步驟 2 在背景中加上星光作為點綴，人物外圍的發光效果是畫面的點睛之筆。

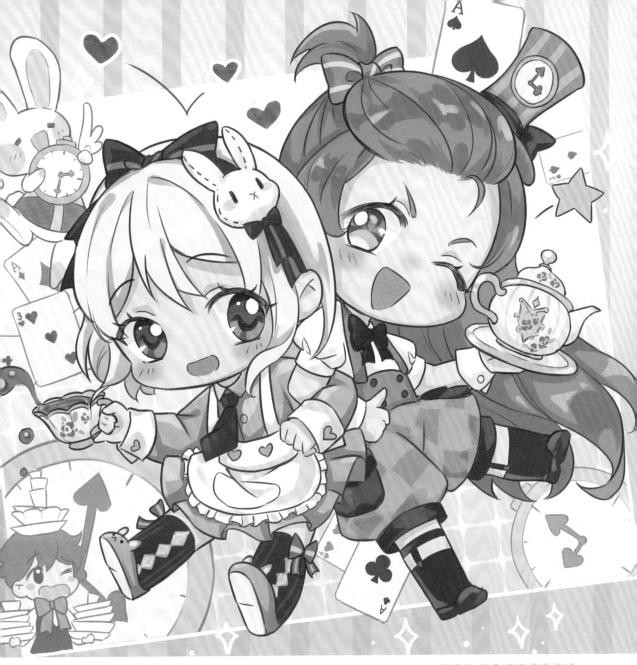

愛麗絲的茶會

本圖主要表現愛麗絲主題的童話氛圍，在元素運用和人物造型上都借鑒了很多愛麗絲的設計。在構圖時要注意主要人物和次要人物的大小對比。

配色思路

高明度的配色很適合打造粉嫩夢幻的童話風格。淺色的背景可以更好地襯托主要人物，但是要注意兩個人物的配色要有所區分。

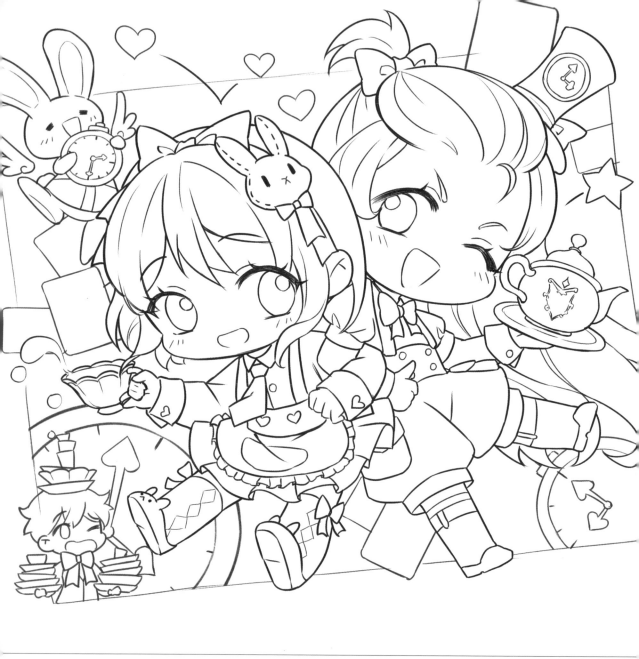

3分鐘超萌漫畫
輕鬆畫起來

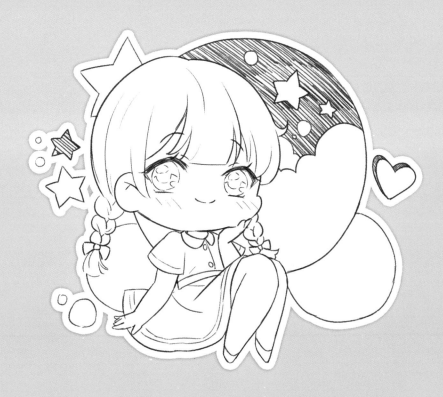

Preface
前言

最適合新手的漫畫描繪與描圖素材書來啦！還記得第一次提筆時的感覺嗎？面對可愛的漫畫人物，最初可能會有無從下筆的尷尬體驗，害怕一不小心就把漫畫人物畫成火柴人，為了讓讀者能夠在白紙上開拓出自己的天地，我們從學習者的角度進行思索，對繪製方式進行修正梳理，摸索出新的學習形式，經過多次的調整與完善，最終整理出《3 分鐘超萌漫畫輕鬆畫起來》這本書。書中共有 30 個知識小節，每天一次訓練，30 天就能從無從下筆的漫畫新人，蛻變成游刃有餘的漫畫達人！

▶ 描圖（跟著原圖的線條畫）、描繪（依看到的樣子畫出來）、創作，新手進階三部曲！無從下筆時可以從描圖開始，感受線條後再去描繪與創作。

▶ 圖例式講解，互動練習教學！沒有大量枯燥的文字敘述，以圖示直觀詮釋細節知識點。

▶ 100+ 知識點，解決新手的根本問題！總結了最適合新手的漫畫學習課程，每章最後還有專門的繪畫課堂進行重點知識講解。

▶ 高解析彩圖，專屬配色練習！對應線稿大圖展示，在絢麗的漫畫場景中學習上色技巧，感受漫畫的魅力。

▶ 附加影片！除了本書的繪畫練習，另外再提供 30 段影片教學（可掃描 QR Code 或至 http://books.gotop.com.tw/download/ACU086200 觀看），僅供購買本書的讀者參考使用。

畫畫並不是一下子就能完全上手的，只有掌握了方法才能夠事半功倍，希望大家能夠在循序漸進的練習中感到輕鬆愉快，享受創作帶來的樂趣。

噠噠貓

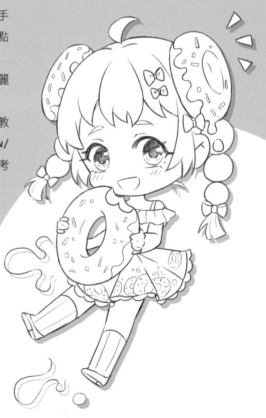

Contents
目錄

使用說明

① **小知識** 重點講解讓你「知其然，知其所以然」。

② **完成圖** 精美可愛的完成圖，在描繪時看得更清楚。

③ **描圖練習** 根據線稿描圖，在尋找手感時感受線條。

④ **技法解析** 畫面中的小技巧讓你從細節上獲得勝利。

⑤ **草圖練習** 嘗試參照完成圖將草圖補充完整。

⑥ **小挑戰** 參照完成圖，靠自己的力量描繪或創作。

素材 各種動作合集

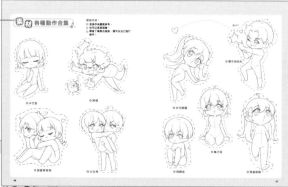

素材合集

提供更多的精美素材為描繪和創作提供更多參考和靈感。

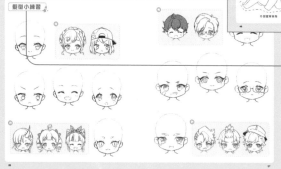

髮型小練習

小練習

喵醬在這裡提供了許多練習的頁面與素材，供讀者檢驗自己的學習成果。

噠噠貓課堂

每章最後都會附上噠噠貓課堂，為讀者講解更多關於本章的小知識，讓學習更輕鬆。

記得每天的練習都要打卡哦！只要 30 天，你就是下一個漫畫之星！

超可愛的
頭像法則 ▶

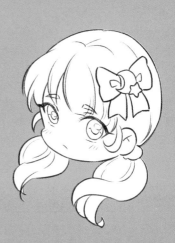

頭部這麼畫才夠萌

很多人學習漫畫的第一步是從頭像開始的！在學習繪製 Q 版人物時，由於頭部的占比較高，打好繪製頭部的基礎就顯得格外重要！

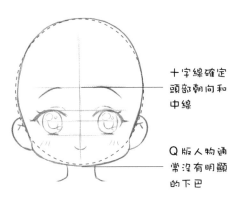

十字線確定頭部朝向和中線

Q 版人物通常沒有明顯的下巴

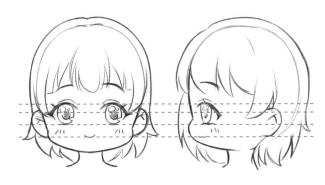

通常 Q 版人物的頭部形狀是以一個圓形為基礎繪製出來的，且臉頰通常會向兩邊突起。

Q 版人物的五官主要集中在頭部的下半部分，耳朵的範圍大致是人物眼角到嘴角之間。

①描圖 嘗試從圓形草稿畫出人物頭部吧！

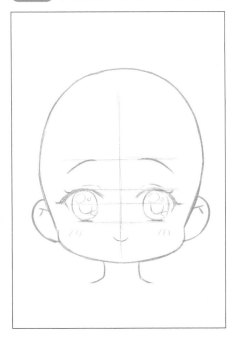

小知識 **如何畫出軟綿綿的臉頰**

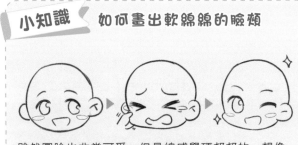

雖然圓臉也非常可愛，但是總感覺硬邦邦的。想像一張被拉扯後的臉頰，會顯得更柔軟哦！

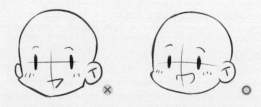

圓潤的線條比硬朗的線條更能表現軟綿綿的感覺。尤其在畫女孩子的時候，要避免使用硬邦邦的線條和轉折。

小知識　十字線的運用

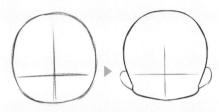

從正面看，面部可以概括為一個圓形，
豎線連接額頭和下巴，橫線在中間偏下
的位置。

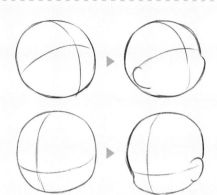

實際上頭部是一個立體的球形，換一個角度看十字線則是有弧度的。通常用十字線確定面部的朝向。

②描圖　跟著步驟嘗試畫出完整頭部吧！

①

②

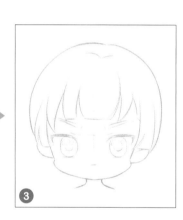

③

①

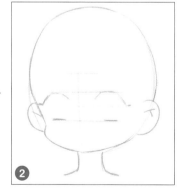

②

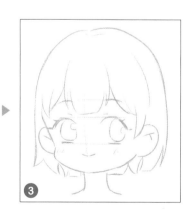

③

① 畫一個圓形草稿，注意十字線在圓形中間靠下的位置。

② 修飾臉頰的形狀並根據十字線加上五官的大致輪廓。

③ 加上頭髮、五官等細節。

眉眼間的小心機

對於眼睛占面部比例非常大的 Q 版人物來説，眉眼的繪製是頭部繪製中最重要的部分，因此，學會各種不同眼睛的畫法尤為重要。

①描圖 參照完成圖進行描圖吧！　　②小挑戰 嘗試畫出眼睛吧！

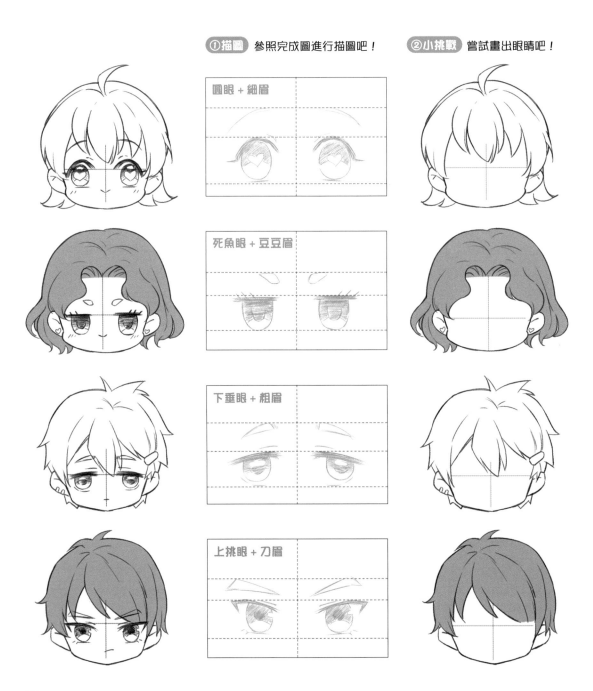

圓眼 + 細眉

死魚眼 + 豆豆眉

下垂眼 + 粗眉

上挑眼 + 刀眉

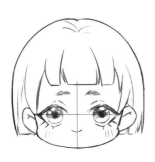

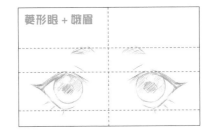

菱形眼 + 娥眉

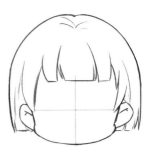

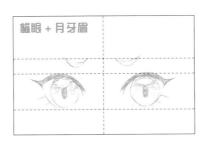

貓眼 + 月牙眉

小知識　快速畫出閃亮大眼

1　畫出有弧度的上眼皮並確定下眼皮的位置。

2　在上、下眼皮中間畫出橢圓形的瞳孔。

3　畫出上睫毛和雙眼皮的細節，請注意，睫毛要畫出根根分明的感覺。

4　畫出瞳孔的細節並留意將最亮處留白。

③小挑戰　創作一雙閃耀的眼睛吧！

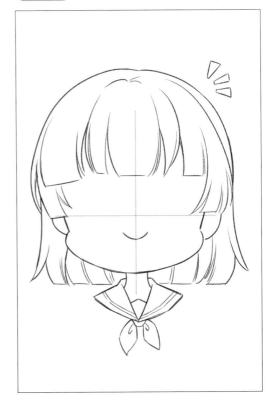

小小的嘴巴，大大的可愛

不同的嘴型適合不同的人物類型，掌握真實嘴型變化的細節，才能將簡化的嘴巴畫好，並同時改變臉部給人的感受。

小知識 **Q 版人物的嘴巴**

嘴巴通常和眼睛靠得很近

 ▶

和寫實風格相比，漫畫風格的嘴巴會簡化嘴唇，僅留下唇縫，有時會留下嘴唇與下巴的分界。

透過嘴角的變形可以獲得各種不同類型的嘴。當然，Q版人物的嘴巴變形程度會更加誇張。

①描圖 在描圖中認識適合女孩子的嘴型吧！

🔺 〇 型嘴

🔺 張嘴笑

🔺 舔嘴角

🔺 嚼東西

🔺 微微張開

🔺 微笑

②小挑戰 畫出自己喜歡的嘴型吧！

小知識 Q版人物鼻子的簡化

🔺 寫實風格

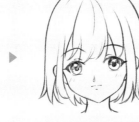

🔺 漫畫風格

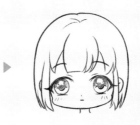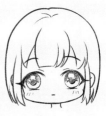

🔺 Q版漫畫風格

漫畫風格和寫實風格相比，簡化了鼻子和嘴的結構，五官的位置也更加聚攏。

Q版人物的鼻子更為簡化，通常表現為一個點或者省略不畫。

① 描圖 在描圖中認識適合男孩子的嘴型吧！

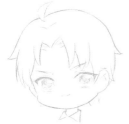

🔺 自信微笑

🔺 嘟嘴

🔺 元氣笑容

🔺 露齒笑

🔺 張大嘴

🔺 假笑

② 小挑戰 畫出自己喜歡的嘴型吧！

拒絕呆板表情

單純地繪製人物五官是否會讓你覺得單調乏味呢？來一起學習如何描繪人物的一顰一笑，讓筆下的小可愛更生動吧！

開心的表情

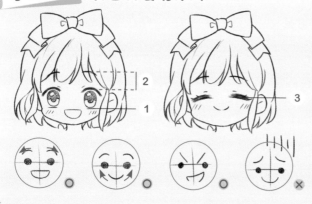

小知識 笑容的表現方式

① 在繪製笑容時，通常會將眉毛畫成向下的弧線，嘴巴則是向上的弧線。

② 適當加寬眉眼間的距離可以讓表情看起來更柔和。

③ 瞇著眼笑的時候，眼睛和眉毛一樣都是向下的弧度。

④ 眉毛對於表現人物情緒非常重要，如果換個角度就會是不同的表情。

①描圖 根據完成圖描圖，感受開心表情的五官變化。

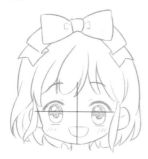

②小挑戰 為人物畫上開心的表情吧！

憤怒的表情

小知識 憤怒的表現方式

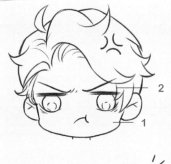

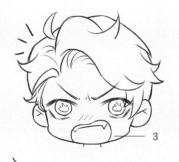

① 生氣時，人物的嘴角通常會向下，且左右不對稱。

② 生氣的表情通常會畫成誇張的倒八字眉，且眉頭緊貼眼睛。

③ 張大嘴可以表現出破口大罵的感覺，讓情緒更強烈。

④ 漫畫符號對於表現情緒有著神奇的作用，火焰和青筋一類的符號能提高憤怒情緒的程度。

①描圖 根據完成圖描圖吧！注意在憤怒情緒下眉毛的位置。

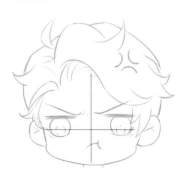

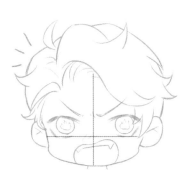

②小挑戰 為人物畫出憤怒的表情吧！

13

悲傷的表情

小知識　悲傷的表現方式

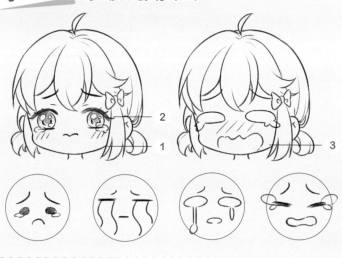

❶ 悲傷的表情通常配上八字眉和下撇的嘴角。眼角加上眼淚會讓情緒更飽滿。

❷ 透過在眼睛內部增加更多留白處，表現淚眼汪汪的感覺。

❸ 把張大的嘴的邊緣畫成波浪形，可以表現哭得很誇張或不知所措的感覺。

◀ 漫畫中的眼淚表現方式通常是麵條形和誇張的水滴形，水滴兩邊不對稱會更好看哦！

①描圖　根據完成圖描圖吧！注意畫出不同的淚水哦！

②小挑戰　為人物畫上悲傷的表情吧！

14

吃驚的表情

小知識 吃驚的表現方式

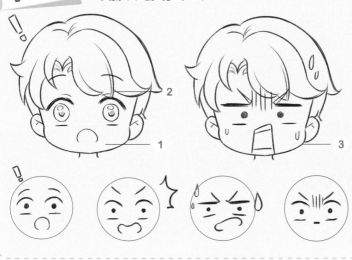

1. 人物在表現驚訝時，最明顯的特徵就是瞳孔縮小、嘴巴張大。

2. 同樣是表示吃驚，眉毛抬高且呈平緩的弧線時，通常是表現驚喜或意想不到，眉毛壓低則表示驚恐。

3. 在人物臉上畫上黑線和汗滴等，讓情緒在驚訝的同時增加了焦慮感。

◁ 改變嘴型以及加上感嘆號、汗滴等漫畫符號能夠表現出不同類型的吃驚。

①描圖 根據完成圖描圖吧！不要忘記表情符號哦！

②小挑戰 為人物畫上吃驚的表情吧！

15

素材 更多表情素材

使用方法：
① 直接作為靈感參考。
② 也可以直接描繪。
③ 加上文字就可以製作屬於自己的表情包。

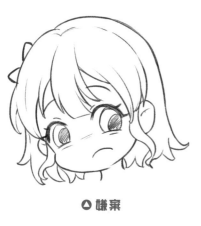

▲ 嫌棄

▲ 疑惑

▲ 輕蔑

▲ 無所謂

▲ 好吃到哭

▲ 做鬼臉

▲ 獻媚

▲ 激動

▲ 無力回天

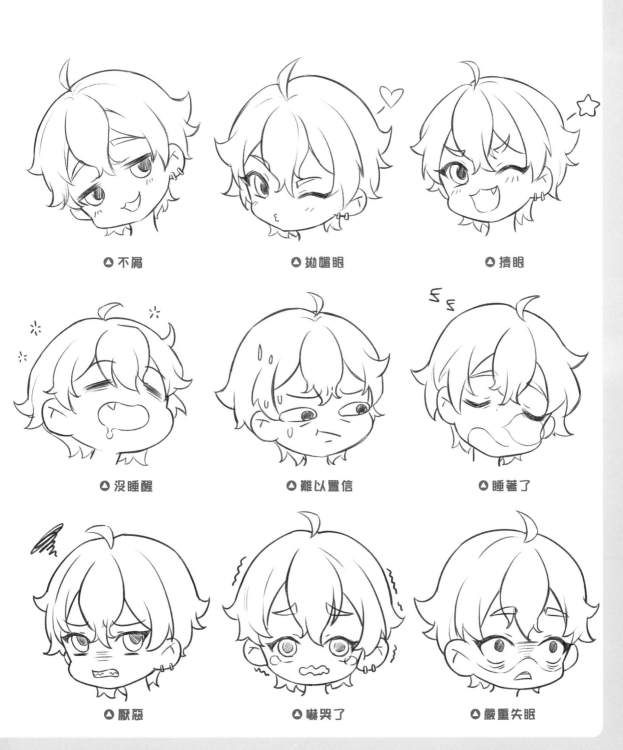

⚠ 不屑　　　　⚠ 拋媚眼　　　　⚠ 擠眼

⚠ 沒睡醒　　　⚠ 難以置信　　　⚠ 睡著了

⚠ 厭惡　　　　⚠ 嚇哭了　　　　⚠ 嚴重失眠

清爽有型的短髮

髮型對於人物的顏值有著至關重要的作用。就算是最簡單、最基礎的短髮，也可以畫出百變的造型。

小知識 髮際線的規律

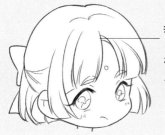

瀏海的分
叉一定要
在髮際線
上方

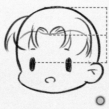

髮際線大約在頭頂到眼睛透視線二分之一的位置上。髮際線太高會讓人感覺人物髮量很少，過低則會有壓迫感。

①描圖 在描圖中總結短髮的規律吧！

可以在短髮上加入裝飾物，讓髮型更有特點。

把瀏海畫成 M 形，注意髮根不要畫得太高。

在繪製瀏海時要注意避開頭頂上的角。

男孩子凌亂的短髮較難整理，需要注意頭部不能變形。

女孩子常見的蘑菇頭，畫的時候要注意左右的對稱性。

綁起來的頭髮需要畫出向後的髮絲走向。

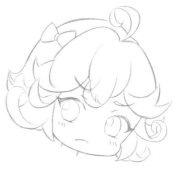

有年代感的少女髮型，是拱起來的 M 形瀏海。

漫畫中經常會出現非常誇張的呆毛，從而大幅增加人物的辨識度。

把人物的每一組髮尾都翻捲起來的髮型，讓人物顯得非常活潑。

短髮並不是男孩的專利，只要畫出頭髮蓬蓬的感覺再稍加變化，短髮女孩也可以顯得更加可愛。需要注意的是，畫之前要先找好髮際線的位置並留出頭髮的厚度，不然容易使人物顯得老成。

小知識　頭髮的生長規律

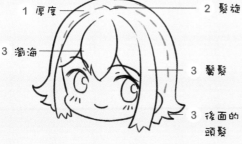

1 厚度
2 髮旋
3 瀏海
3 鬢髮
3 後面的頭髮

❶ 頭髮和頭部輪廓之間有一個很明顯的距離，用來表現頭髮厚度。

❷ 髮旋通常在頭頂正中間，頭髮的線條以髮旋為中心向外放射。

❸ 繪製頭髮時需要先將頭髮分組，最基本的分組是瀏海、鬢髮和後面的頭髮。

②小挑戰 為下面的人物繪製自己喜歡的短髮造型吧！

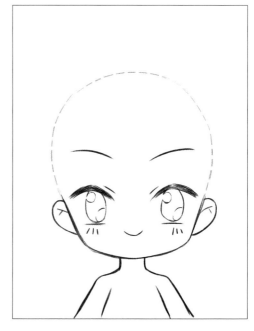

魅力無限的長髮

無論是直髮還是卷髮，長長的頭髮總給人溫柔又充滿魅力的感覺。相對於短髮來說，長髮的線條表現會難一些，在勾線時一定要保持線條的流暢哦！

小知識 髮尾的表現

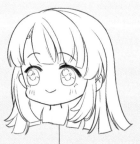

繪製頭髮時，髮尾處都要閉合，不能出現明顯的交叉。

整齊的髮尾基本上有一致的朝向，且分叉較少。

凌亂的髮尾則會有更多分叉且朝向不一致。

直線繪製髮尾可以表現出修剪整齊的感覺

① 描圖 在描圖中總結長髮的規律吧！

凌亂的髮尾搭配隨意的植物裝飾，適合精靈或森林系角色。注意髮尾有向內翻折的，也有向外翻折的。

在頭頂加上誇張的蝴蝶結髮箍，可以讓髮型更加可愛。

長長的大波浪卷適合溫柔的人物，注意卷髮的線條不要凌亂。

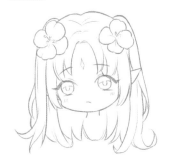

有規律地捲翹外翻的長髮，適合成熟的角色。

繪製這種髮型時要先將每一組頭髮分組，並想像成一張紙條的感覺。

對於男孩子來說，齊肩的頭髮就可以算長髮了。

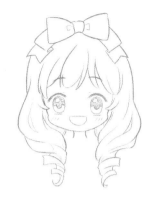

用流暢的曲線打造自然的長髮。注意頭髮的曲線不要超過一個 S，否則就是卷髮了。

自然卷曲的頭髮和整齊的髮尾搭配，再加上簡單髮箍做裝飾，適合文靜的人物。

羅馬卷長髮會使人物顯得非常精緻，需要注意的是，髮尾要畫成左右對稱。

想要畫出柔順的長髮其實沒有那麼難，只要分清不同區域頭髮的前後關係，繪製的時候就會簡單明瞭。下筆時要注意繪製出順暢的長線條，才能畫出飄逸的長髮。

②小挑戰 為下面的人物繪製自己喜歡的長髮造型吧！

小知識　長髮的線條

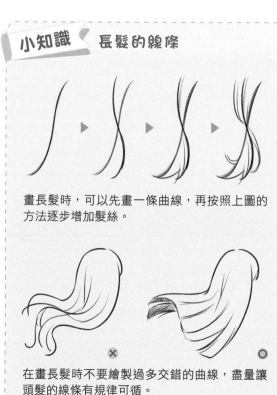

畫長髮時，可以先畫一條曲線，再按照上圖的方法逐步增加髮絲。

✕　　　　◎

在畫長髮時不要繪製過多交錯的曲線，盡量讓頭髮的線條有規律可循。

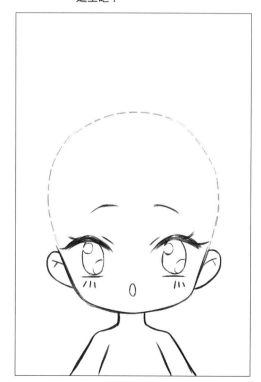

小辮子也很俏皮

想要畫出精緻的髮型，就不能總讓角色披頭散髮！編髮不僅可以使髮型俏皮感十足，還能讓角色更有設計感。

小知識 麻花辮的簡單畫法

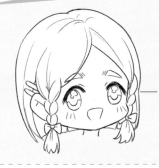

麻花辮除了編在後面以外，還可以用來妝點瀏海、鬢髮等

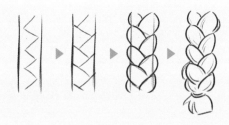

先確定辮子的長度和寬度，並根據步驟畫出折線，再補上細節，最後加上髮絲就完成了。

①描圖 在描圖中總結辮子的規律吧！

在繪製溫柔角色的正面時，可以把辮子盤在後面。

在丸子頭下方畫上麻花辮，讓麻花辮的根部與丸子頭底部相接。

兩側的鬢髮為麻花辮，其他頭髮不受到影響，是比較簡單的設計。

髮尾平直的雙馬尾適合有些叛逆的角色。

高高的馬尾辮適合幹練的人物，但要注意頭頂髮絲的走向。

不管在任何角度下，兩個丸子頭的連線都要與眼睛的連線平行。

又低又粗的麻花辮看起來非常溫柔，在繪製的時候注意要呈現出蓬鬆的感覺。

把瀏海編成麻花辮會讓簡單的雙馬尾更出色，注意麻花辮的寬度是逐漸變細的。

把一側的頭髮綁成辮子掛在耳後，讓頭髮線條繞到耳朵後方非常適合半側面的頭像。

讓女孩綁起辮子，這樣的造型是不是超級可愛呢？繪製人物時，小辮子加髮飾是最常用的組合，變換不同的辮子造型和不一樣的髮飾，人物也可以更加百變。畫之前先為人物選擇一個特別的髮飾，可以使人物造型更加驚艷。

②**小挑戰** 為下面的模特繪製自己喜歡的辮子造型吧！

小知識 綁辮子時的髮線走向

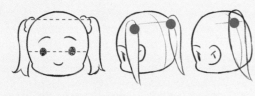

通常兩側辮子的連線和眼睛的連線是平行的，從背面看來，匯集點分布在對稱的兩側，單馬尾則在正中間。

✕ 綁起辮子後，被綁起來的頭髮不會再像自然狀態那樣垂直向下。

〇 綁起來的頭髮在繪製時需要將線條向匯集點聚攏。

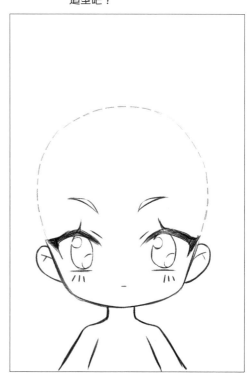

 更多髮型素材

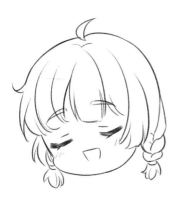

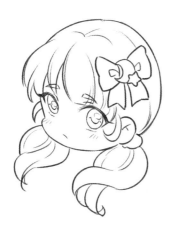

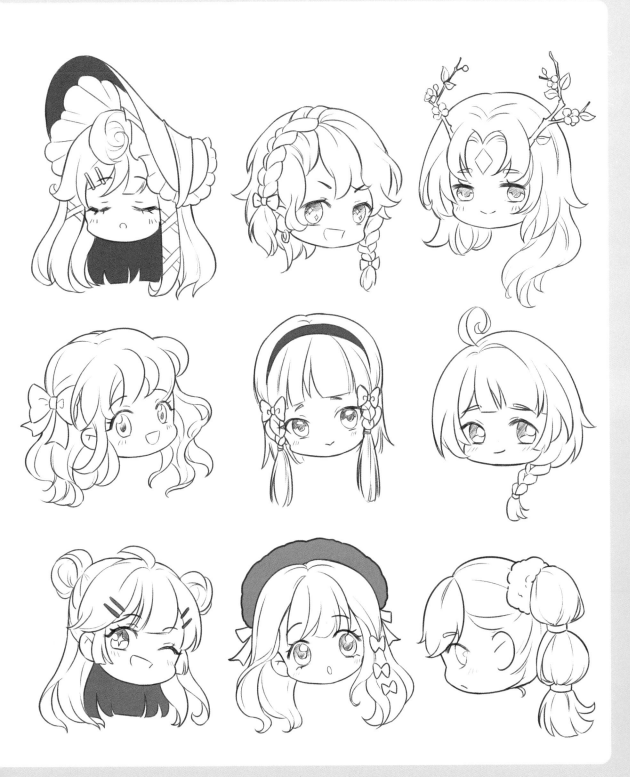

髮型小練習

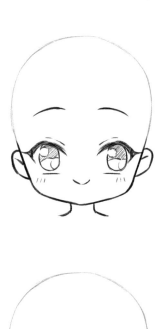

例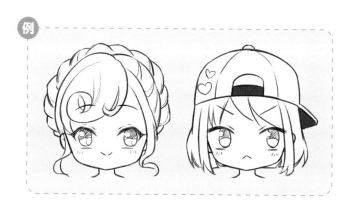

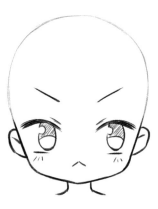

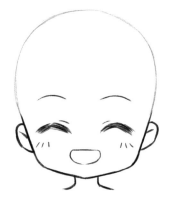

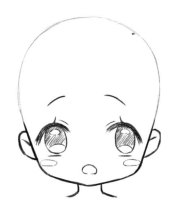

例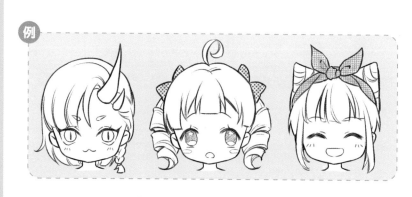

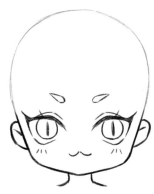

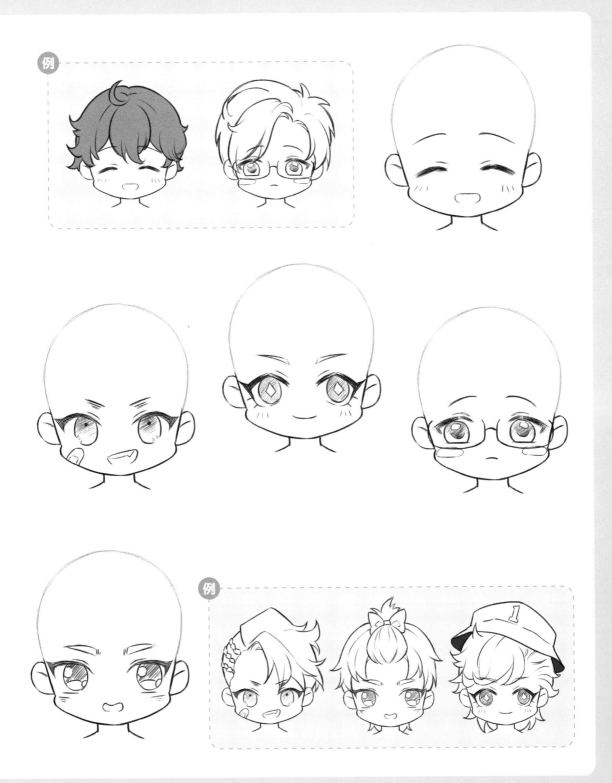

360°無死角萌臉

相信很多人都已經學會畫正面的頭部了，可是換一個角度又開始不知所措，一起來練習各種不同的角度，打造360°無死角的萌臉吧！

小知識 側面下的五官

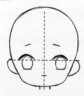 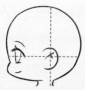

和正面比起來，側面的五官更貼近邊緣，耳朵在頭的內部。

初學者經常在側面的人物畫上正面形狀的眼睛，但是側面的眼睛更像一個扇形。

①**描圖** 感受一下不同角度的畫法吧！

 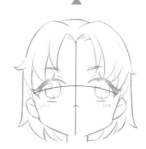

 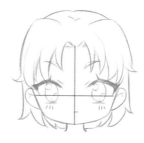

小知識 　俯視和仰視時五官的位置

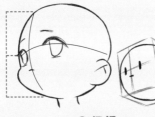
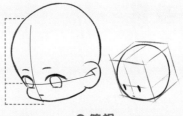

△平視

△仰視

△俯視

平視時，人物的五官集中在頭部的下半部分。

仔細觀察，可以看出人物仰視時上半臉變短，五官整體靠上。

而俯視時下半臉變短，五官整體靠下。

②小挑戰　畫出不同角度的萌臉吧！

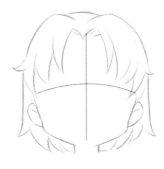

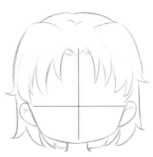

頭像繪製重點

我們已經學習了 Q 版頭像的基本畫法，那麼 Q 版頭像和正常比例的頭像有什麼區別嗎？我們又該怎麼把正常比例的人物轉換成 Q 版呢？

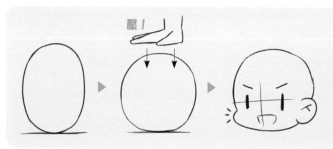

其實 Q 版頭像和正常頭像的轉換就像把一個糖圓的麵團壓扁。因為下壓的緣故，尖尖的下巴也會消失。

正面臉

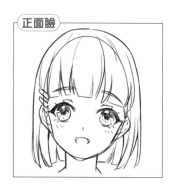

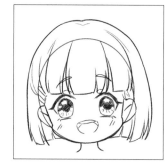

在保留原人物特徵的同時，Q 版人物的線條更少，且臉頰兩側更突出，眼睛的占比也更大。

側面臉

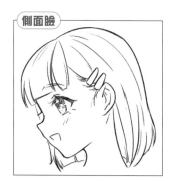

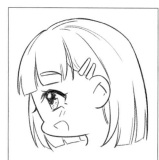

側面狀態下，正常比例的人物最突出的是鼻子，而 Q 版人物則是臉頰。

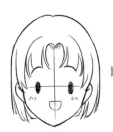

同樣的情緒，Q 版人物可以展現出比正常人物更誇張的表情。

2
Chapter
第二章

小身材，大能量 ▶

Q 版人物的頭身比

我們不能只是當「頭像大師」。在學習完如何繪製頭像以後，就要開始繪製人物的身體了。要畫出完整的人物，首先要了解頭身比。

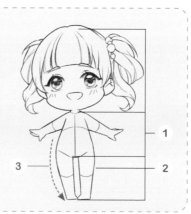

小知識　二頭身的特點

❶ 二頭身的人物，通常會將軀幹分成上下兩段。

❷ 二頭身的人物腿長通常是身體總長度的一半。

❸ 二頭身的身體簡化後，形成沒有明顯起伏的身材曲線。

計算頭身比的時候都是從頭頂到腳後跟，頭髮的厚度和腳趾的長度不能算入頭身比。

二頭身人物

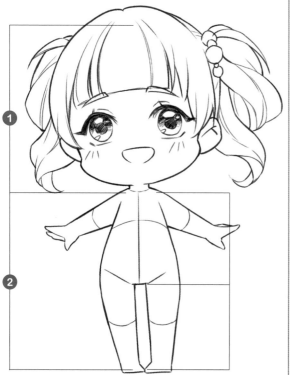

①小挑戰 參照左圖親手描繪或創作一下吧！

小知識 三頭身的特點

❶ 三頭身的人物，通常將軀幹分成上、中、下三段。

❷ 三頭身人物由於身體部分細節更多，所以身材的曲線也比二頭身更明顯。

❸ 三頭身人物的腿會比上半身軀幹的長度略長一些。

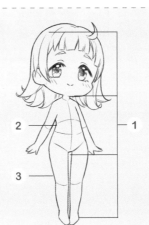

人物只要超過三頭身看起來就不是 Q 版了。

三頭身人物

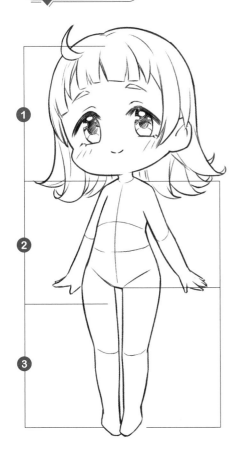

①小挑戰 參照左圖自己描繪或創作一下吧！

小不點也有身材

不要以為 Q 版人物就看不出身材,雖然 Q 版人物減少了身體部分的比例,也簡化了結構,但是「麻雀雖小,五臟俱全」,該畫出來的地方還是要畫出來。

技法解析

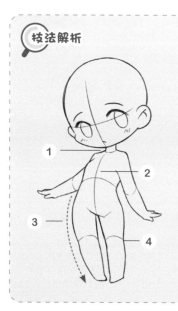

1 雖然 Q 版人物的脖子可以弱化或者沒有,但是畫上脖子會讓人物看起來更纖細。

2 畫身體結構的時候,通常會用中線和透視線決定身體的朝向。看起來就像地球的經緯線一樣。

3 在繪製身體線條和轉折時多用弧線,能顯示出柔軟的身體。

4 畫人體結構時,可以畫出四肢和腰上的連接,在連接處的線條會有凹陷。

①描圖 參照完成圖進行描圖吧!注意身體中線的位置。

②小挑戰 參照左圖進行描繪或創作吧!要努力畫出柔軟的線條。

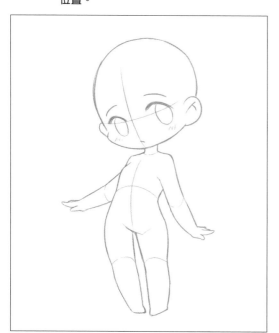

小知識　不同身材的線條

△ 小孩子的身材

△ 性感的身材

△ 胖子的身材

小孩子的身材接近於梨形，幾乎沒有肩膀和腰身。

加大胸部和臀部突出的弧度可以表現性感的身材。

胖胖的身材也很可愛，在繪製時可以將整個身體看成一個球。

人物的背面看起來和正面完全不一樣，腰部的曲線也會更加的明顯。

①描圖　參照完成圖進行描圖吧！要注意背後身體的曲線。

②小挑戰　參照左圖進行描繪或創作吧！身體背部也有中線。

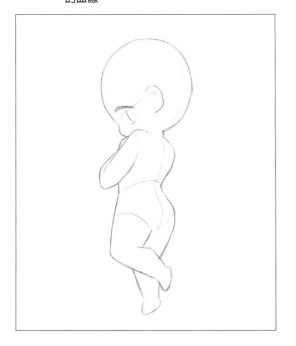

短手短腳超級萌

都說畫人難畫手，人物的手腳總是一個大難題。那麼 Q 版人物的手腳也那麼難嗎？和普通的人物又有什麼不一樣呢？

小知識 Q 版人物的腳

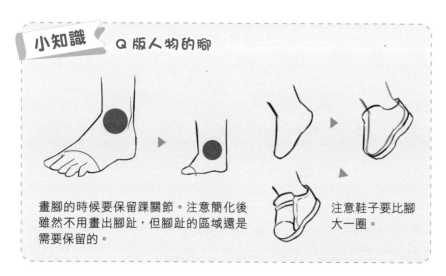

把 Q 版人物的腳簡化成一個彎鉤也可以。

畫腳的時候要保留踝關節。注意簡化後雖然不用畫出腳趾，但腳趾的區域還是需要保留的。

注意鞋子要比腳大一圈。

① **描圖** 畫腳時可以動動自己的腳感受不同的角度。

② **小挑戰** 畫出不同姿態的腳。

小知識 Q 版人物的手

簡化人物手部的時候，需要重點保留手掌與大拇指連接的弧度以及指關節形成的弧線。

握拳的時候，人物的四根手指會連成一個整體。

幾根手指併在一起時，中間的縫隙可以省略不畫。

斜側面的手，手指尖會形成一條弧線。

手背的簡化原理和手心一樣，區別在於有沒有大拇指的弧線。

在畫手部的草圖時，可以先畫一個圓，再畫出五條線表示手指的動作，最後加入肌理。

①描圖 描畫不同動作的手，注意 Q 版人物的手也有厚度。

②小挑戰 畫出不同姿態的手。

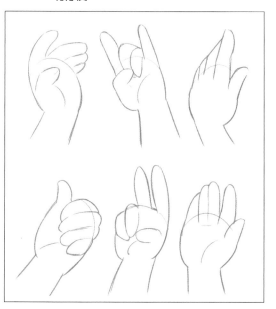

日常動作也很可愛

掌握了身體結構之後,總不能讓人物直直地站著吧!一起來學習讓人物變得更可愛的日常動作是如何繪製的吧。

小知識 人物的關節點

肩關節
肘關節
腕關節
胯關節
膝關節

人物的運動離不開關節,在繪製關節時,先將關節想成一個球體,再根據體型的結構畫出包裹著的肌肉。

人物的基本動作都是靠旋轉和移動關節來實現的。除關節以外,四肢的其他地方是沒有辦法活動變形的。

① **描圖** 描出可愛的小女孩吧!注意觀察關節處的轉折,感受動作的協調性。

完成圖

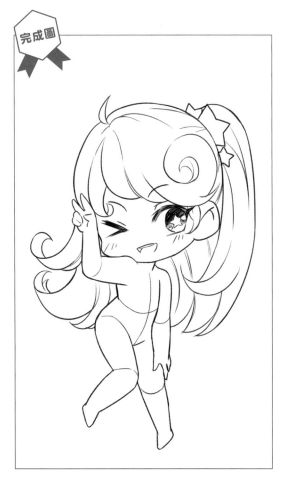

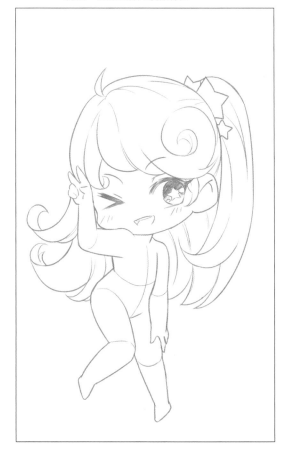

技法解析

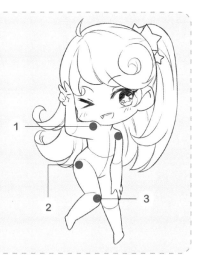

❶ 一邊肩膀抬高的動作讓人物更活潑，兩側肩關節的連線呈一條斜線。

❷ 挺腰的動作下，人物腰部曲線的凹陷更明顯。

❸ 一條腿抬起後，胯部的關節也隨之抬高，膝蓋彎曲的動作則是由膝關節的活動造成的。

在繪製前可以親身嘗試，不要超過關節活動的極限哦，不然就變成恐怖片了。

②草圖 根據草圖畫出完整的人物吧！找準關節點的同時，線條也要靈活運用。別忘了頭髮也要跟隨擺動喔！

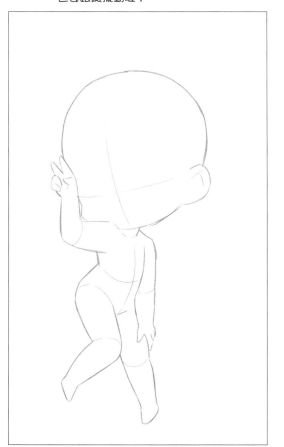

③小挑戰 試著自己畫出日常動作吧！

乖乖坐下！

站姿的人物畫起來還不算太難，一旦坐下後，原本流暢的身體線條就會出現遮擋，形成不連貫的線條，因此讓很多初學者無從下筆。

小知識 **男女不同的坐姿**

◀ **女孩子的坐姿**

判斷坐姿是否少女，膝蓋的位置變得很重要。

膝蓋收攏後，人物的姿勢看起來會更加文靜，通常用於女孩子。

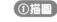

◀ **男孩子的坐姿**

如果將兩個膝蓋向兩側分開，人物的動作會看起來更像男孩子。

通常這樣的坐姿適用於男孩子或大大咧咧的角色。

① **描圖** 描出可愛的小女孩吧！注意人物坐下時身體結構的遮擋關係。

完成圖

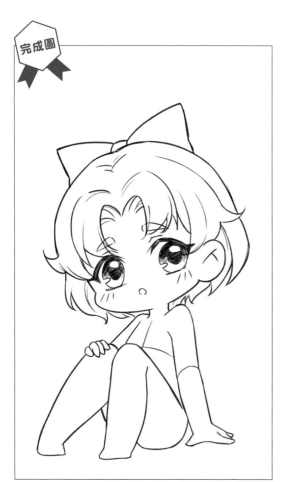

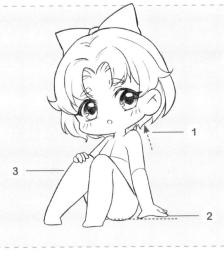

🔍 **技法解析**

1 坐在地上時，用手撐起上身，所以人物的肩膀會
有聳肩的動作。

2 和地面接觸的手要和臀部在同一水平線上哦。

3 初學者一定要把遮擋住的身體補
全，以免結構錯位。

②草圖 根據草圖畫出完整的人物吧！需要注意細
節動作的處理。

③小挑戰 嘗試自己畫出可愛的坐姿吧！

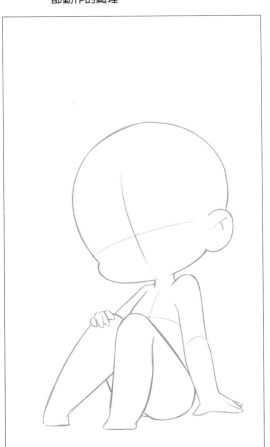

動起來的小可愛

說到動起來的人物，最先想到的動作應該就是日常的走路和奔跑了。走路誰都會，但是要畫出來還真是不容易呢！

小知識 **奔跑與走路的區別**

判斷一個人是走路還是奔跑，主要在於動作的過程中是否有雙腳離地的瞬間。

◀ **奔跑狀態**
奔跑時人物的雙腳會有同時離開地面的瞬間。

◀ **行走狀態**
走路時人物自始至終都是和地面有接觸的。

① 描圖 描出行走的動作吧！注意人物的關節活動。

完成圖

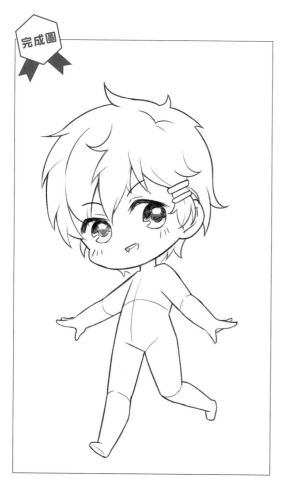

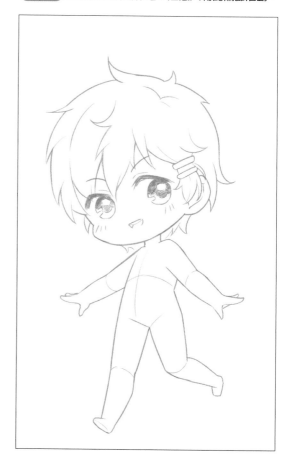

競走的時候，雙腳
離地可就犯規了。

技法解析

❶ 人物的雙手甩起來時，肩膀連線呈一條斜線會更加活潑。

❷ 行走或奔跑的狀態下，雙臂做出張開的動作更加有活力。

❸ 通常在繪製行走的姿勢時，可以畫成人物一隻腿彎曲一隻腿繃直的狀態。

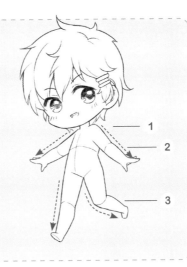

1

2

3

②草圖 根據草圖畫出完整的人物吧！注意要畫出翹起的腳尖。

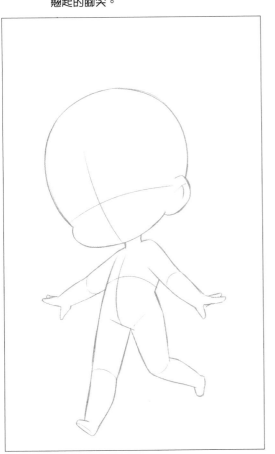

③小挑戰 嘗試畫出行走的姿勢吧！

「旋轉，跳躍，我閉著眼」

跳躍是一個充滿活力的動作。那麼在繪製跳躍動作時需要注意哪些規則和要點，才能讓動作看起來充滿活力又不彆扭呢？

跳躍時頭髮和服裝的變化

◀ 騰空

◀ 落地

跳躍時人物的頭髮衣服會隨著風和重力擺動，騰空時呈向下的弧線，落地時是向上的弧線。

①描圖 描繪跳躍的動作時，也需要將頭髮畫出隨重力擺動的感覺。

完成圖

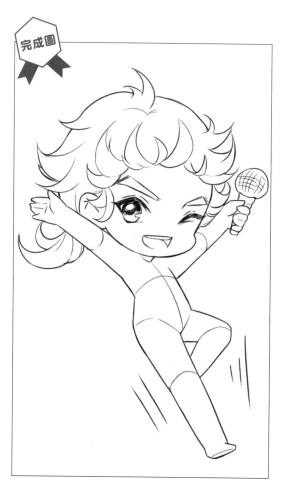

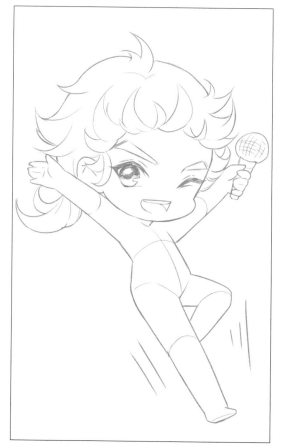

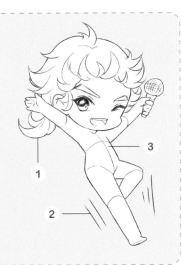

技法解析

1 跳躍時的人物類似於脫離重力的狀態,所以在繪製身體的傾斜弧度時,不需要考慮重心。

2 飛起來的頭髮讓人物騰空時的表現力更強了。

3 繪製一些速度線會讓動作更有動感。

畫出來的人物無論何時都是不會「走光」的。但也需要注意動作的協調性。

②草圖 根據草圖畫出完整的人物吧!記得加上速度線。

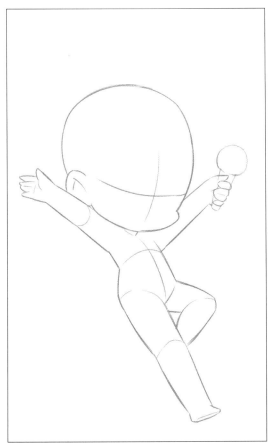

③小挑戰 嘗試畫出跳躍的姿勢吧!

使用方法：
1 直接作為靈感參考。
2 也可以直接描繪。
3 學會了繪製衣服後，還可以自己進行
創作。

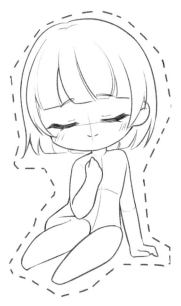

◔ 少女坐

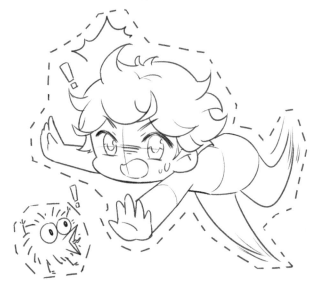

◔ 摔倒

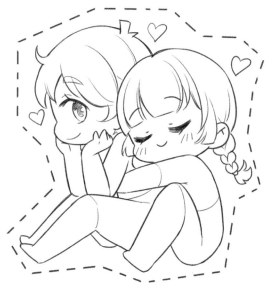

◔ 甜蜜背後抱

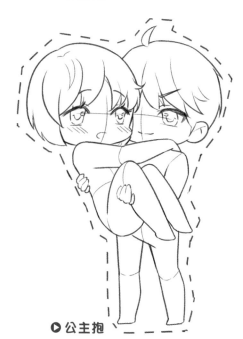

◔ 公主抱

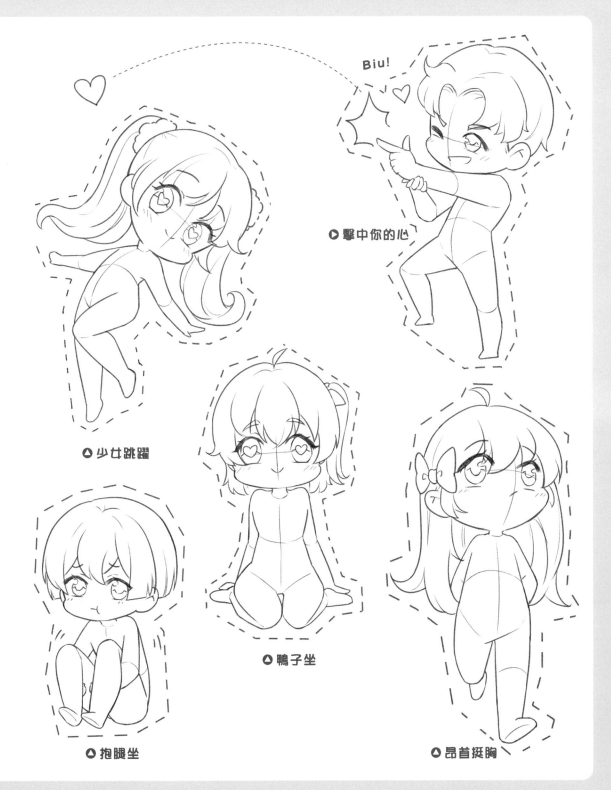

Biu!

▶ 擊中你的心

▲ 少女跳躍

▲ 鴨子坐

▲ 抱腿坐

▲ 昂首挺胸

小身材裡的大祕密

Q版人物小小的身體看似簡單、沒有太多的結構，實際上也大有學問！每一個細節的處理稍有不同，最後得到的效果也各不相同。

普通畫風

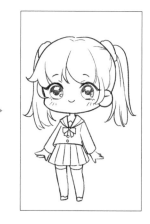

Q版人物的風格也很多樣的！

在畫細節時，也要注意用圓潤的線條畫出皮膚的厚度。

常見的Q版人物通常是把身體處理成葫蘆形，用圓潤的線條表現出軟軟的感覺。

極細風

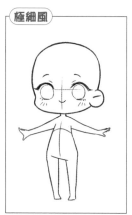

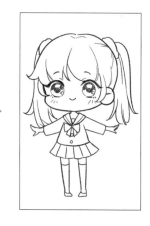

在這種畫風下，手指等細節需要用直線條畫成尖尖的形狀。

梯形的身體加上直手直腿，用寬大的身體和極細的四肢形成強烈的反差，也是一種流行的畫風。

歐美風

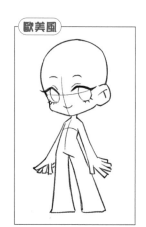

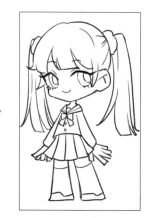

歐美畫風下的細節也是稜角分明的。用向內的弧線可以加強視覺衝擊力。

歐美畫風的Q版人物通常有A字形的身材，大手大腳和硬朗的線條使人物顯得獨具特色。

Chapter

3

第三章

一起來變裝吧 ▶

穿上衣服更 Q 萌

服裝對於人物的塑造是不可或缺的，那麼怎樣才能把衣服穿得好看又可愛呢，一起來學習服裝的基本畫法吧！

繪製穿在人物身體上的服裝時，可以先把布料看成卷筒捲在人物的身上，理解了整體結構後再繪製細節。

▼ 身體

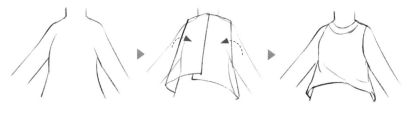

①描圖　畫出衣服的結構吧！

可以想像布料左右捲起來包裹住身體，形成服裝的基本結構。

▼ 袖子

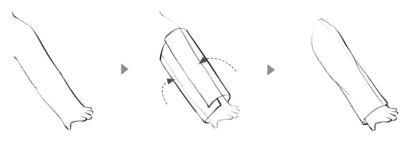

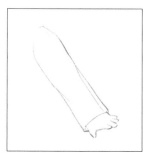

想像布料將肩膀到手腕的部分捲起來，形成袖子的基本結構。

▼ 短裙

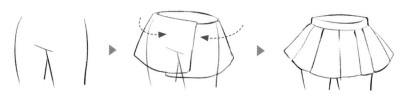

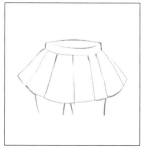

用布料圍住人物腰部到大腿中段的位置，注意裙頭要緊貼腰部，下擺則是敞開的，形成短裙的基本結構。

▽ 長褲

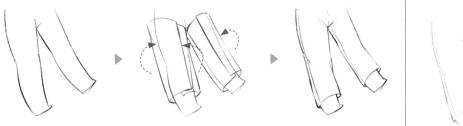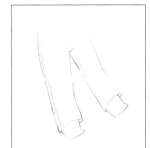

直接畫出兩個包裹腿部的褲筒，形成完整的褲子結構。

▽ 服裝動態的畫法

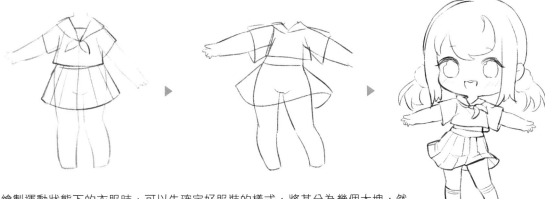

繪製運動狀態下的衣服時，可以先確定好服裝的樣式，將其分為幾個大塊，然後畫出人物的動態，將服裝的塊面按身體結構畫出，最後再調整皺摺和細節。

小知識 **不同布料的表現手法**

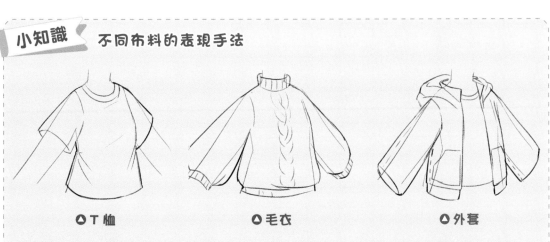

△ T恤　　　　　　△ 毛衣　　　　　　△ 外套

人物不只穿一件衣服的時候，就要透過表現不同的布料來區分。貼身的T恤皺褶要跟隨身體的部位變化；毛衣寬鬆柔軟，不會產生細碎的線條；外套的輪廓則較為堅挺。

清涼簡單的夏季服裝

想讓人物在炎炎夏日保持清爽，輕薄透氣的夏裝可少不了！怎樣才能畫出夏裝的清新透氣感呢？一起來看看吧！

小知識 怎麼表現薄布料呢

首先用轉折圓潤的線條畫出布料的邊緣並確定布料的頂點，然後用弧線連接轉折點和頂點，再畫出布料的側邊緣，最後畫上淺淺的圈狀皺褶，輕盈的布料就畫好了。

輕薄布料的邊緣起伏較大，注意不要畫成花邊。

①描圖 再不下筆，冰淇淋就要融化啦！描圖時要注意泳圈和手臂的穿插結構哦！

完成圖

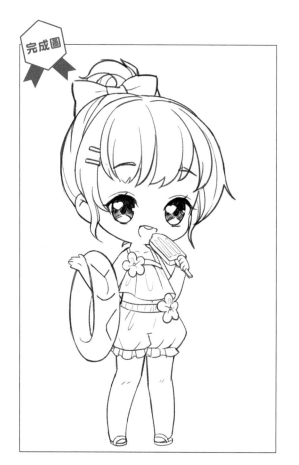 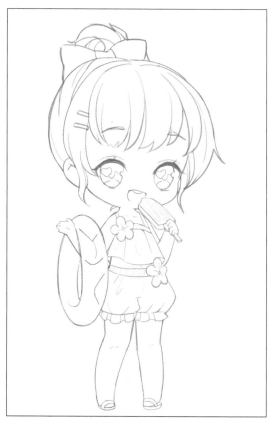

技法解析

① 吊帶背心搭配束口的南瓜短褲，再點綴簡約的小花，清爽又自然。

② 半透明的游泳圈配合手中的雪糕，瞬間展現了夏日的清涼氛圍。

③ 繪製類似南瓜褲的服裝時，一定要強調收口部位的皺褶。

④ 腳上的涼鞋完美呼應了人物全身穿搭的清新感。

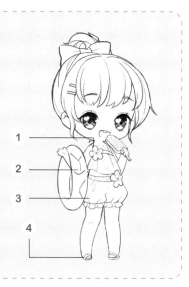

1

2

3

4

可以從服裝的長度和布料的輕盈感入手，表現夏日人物的清爽。

②草圖 根據提供的草圖畫出輕薄的夏日穿搭吧！注意要用輕盈圓潤的線條。

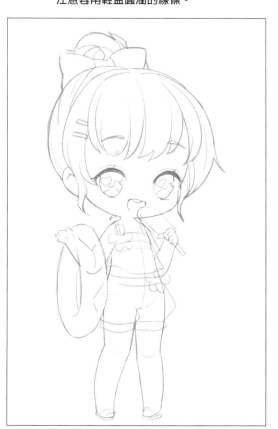

③小挑戰 創作出更亮眼的裙子吧！

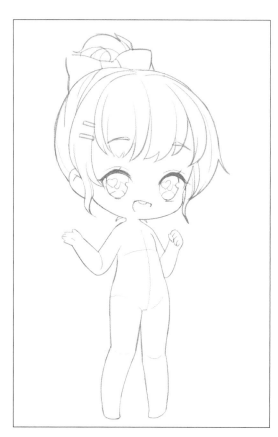

溫暖厚實的冬季服裝

Q版人物在冬天也要穿得暖暖和和呀！如何讓人物的冬裝穿得舒適又美觀呢？一起來學習如何畫厚實的冬裝吧！

小知識 **怎麼表現厚布料呢**

厚實的面料不容易分散，所以皺褶的起點不是一點，而是幾條與邊緣的走向較為一致的線，連接起點與邊緣轉折處的線段也要畫得更平直一些，最後可以在布料的邊緣畫一圈淺淺的線條表示厚度。

①描圖 厚實的服裝給人安全感，描圖的時候要注意展現面料的厚度。

完成圖

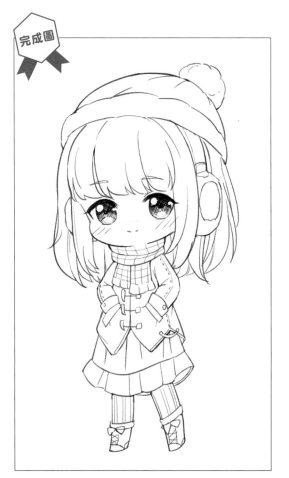

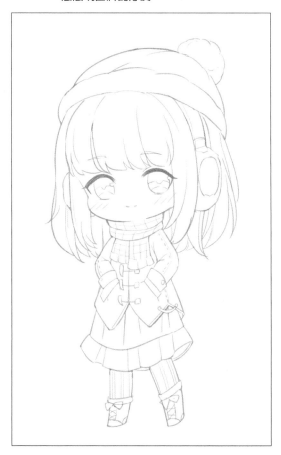

技法解析

① 一條厚實保暖的格子圍巾能夠瞬間展現出冬日的氛圍。

② 大衣厚重的布料配合俏皮的牛角扣，溫暖又不失可愛。

③ 人物的穿著出現疊穿和多層的情況，可以加深服裝質感的對比，或強調邊緣線來區別。

④ 厚實的豎條紋長襪搭配綁帶小皮靴，更突顯少女修長纖細的雙腿。

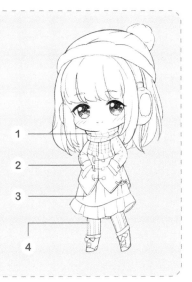

1
2
3
4

畫冬裝時要注意人物全身服飾的協調性，盡量避免上半身非常厚實下半身非常單薄的穿搭。

②草圖 根據提供的草圖畫出冬日穿搭吧！注意要用較硬的線條來表現。

③小挑戰 創作出更溫暖的冬季服裝吧！

活力四射的制服

制服有不少的變化和種類,其中最常見的就是記錄青春回憶的學生制服啦!那麼繪製制服的過程又要注意什麼呢?

小知識 如何畫出好看的制服

 ▶ ▶

制服的主要特徵在於領口的結構、規整的上衣以及百褶裙等。掌握好這幾個元素並將它們結合起來,就能變化出各式各樣的制服了。

①描圖 一起繪製出青春飛揚的制服吧!描圖時要仔細畫出襯衫的皺褶和百褶裙的結構。

完成圖

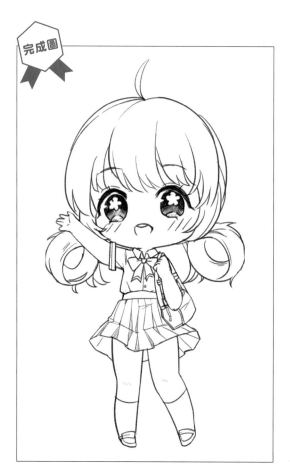

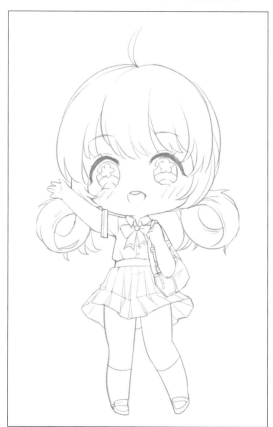

技法解析

1 袖口有排扣、縫線清晰的制服外套,搭配單肩背包,更添幾分學生氣。

2 繫上俏皮的蝴蝶結,將襯衫的下擺收進裙子、拉高腰線,更顯少女的腰身。

3 繪製飄動的百褶裙時,可以先畫出裙擺飛起來的整體輪廓,再確定轉折線和皺褶。

4 小腿襪搭配皮鞋,清新又自然。

繪製時要注意領口的蝴蝶結或領帶是表現制服風格的關鍵元素,千萬不要忘記。

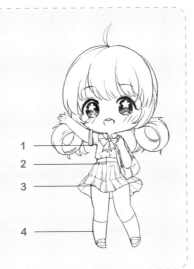

1 —
2 —
3 —
4 —

②草圖 根據草圖畫出一套可愛的制服吧!要記得畫出裙擺邊緣規律的起伏。

③小挑戰 創作一套更有活力的制服吧!

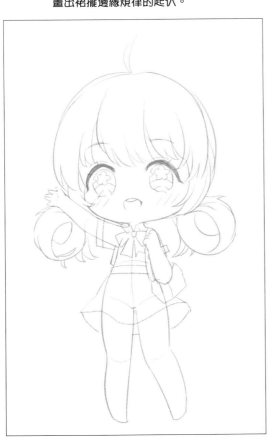

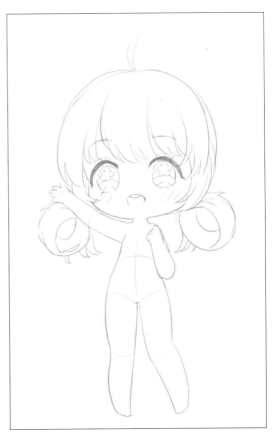

甜美華麗的蘿莉塔風格

每個女孩都幻想過成為公主，穿上華麗的小裙子。所以漫畫創作怎麼能少了蘿莉塔風格？那麼，蘿莉塔裙子華麗的秘訣在哪裡呢？

 不同花邊的畫法

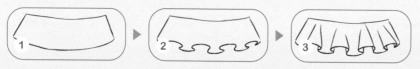

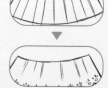

首先畫出花邊的弧度，在下弧線上畫出波浪線，最後將線條向上延長，簡單的花邊就完成了。

花邊的種類還有很多，但是畫法大同小異。

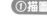①描圖 華麗的小裙子等你來畫，描圖時注意服裝要層次分明。

完成圖

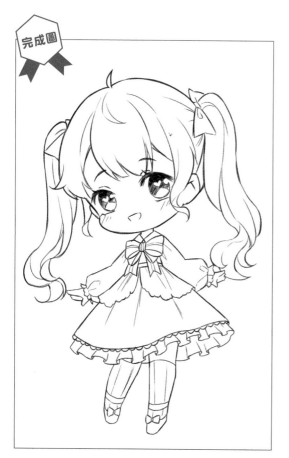

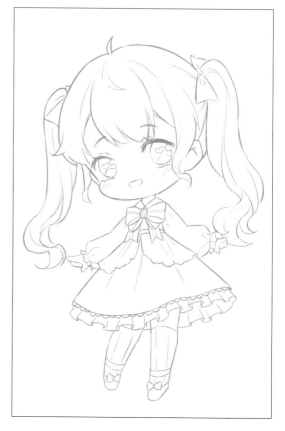

技法解析

① 泡泡袖襯衣對於日常服裝來說顯得過於浮誇，卻很適合蘿莉塔風格。

② 大裙擺的裙子也是蘿莉塔風格的標誌，同時層次越多就越華麗。

③ 裙子的邊緣加一圈花邊，顯得更加少女和精緻。

④ 帶有花紋的襪子很適合用來搭配蘿莉塔風格。

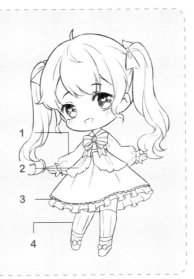

一條華麗的蘿莉塔風格裙子，每一層的樣式和材質不能完全一樣，需要有所變化才行。

②草圖 根據草圖畫出蘿莉塔風格的裙子吧！畫的時候要把花邊和泡泡袖的結構畫出來。

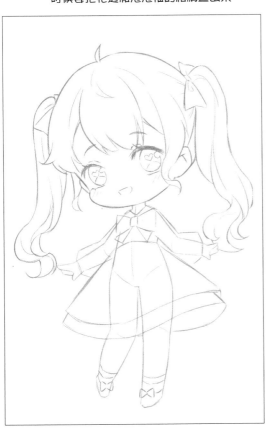

③小挑戰 創作出更華麗的蘿莉塔風格裙子吧！

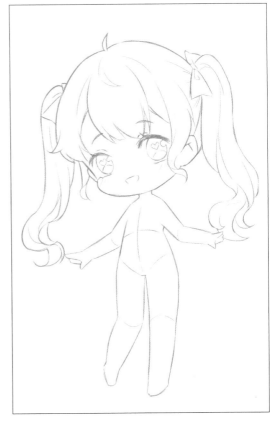

幻想世界的奇裝異服

我們每個人都對異世界充滿了瑰麗、奇妙的幻想,那麼幻想世界中的服飾與現實世界又有什麼不同呢?

小知識　**如何讓物品看起來充滿魔力呢**

我們常用繁複的花紋、閃亮的寶石和星星等元素來表現魔法的氛圍,想要讓物體充滿魔力,在勾勒出物體的大致輪廓後就可以加入這些元素了。

①描圖　奇幻世界正在開啟!對裝飾較多的服裝進行描圖時,要注意先畫整體再畫裝飾。

完成圖

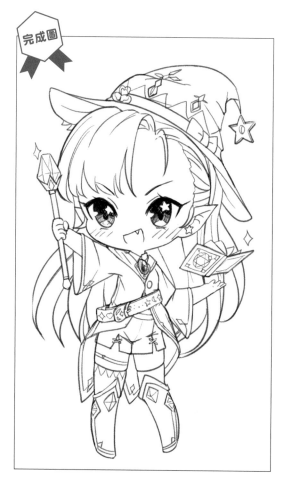 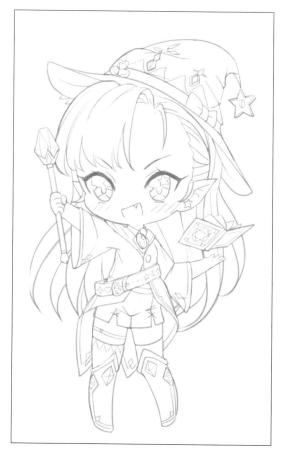

技法解析

① 在幾何體內部用折線畫出切割面，就能輕鬆表示水晶般的質感。

② 在領口點綴寶石，再用腰帶收束寬鬆的斗篷，是魔女的常見服裝。

③ 讓短褲有一些別具匠心的裁剪，與普通短褲有所區別。

④ 在長靴裝點寶石和花紋，讓靴子更有設計感和奇幻感。

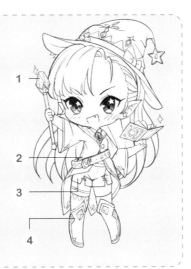

尖尖的魔女帽又神秘又優雅，搭配上星星和寶石等元素，人物就會產生魔法氛圍。

②草圖 根據草圖畫出魔女的裝束吧！要用各種小細節來強調魔力的表現。

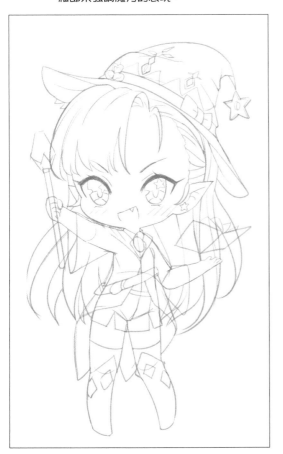

③小挑戰 創作出更奇幻絢麗的服飾吧！

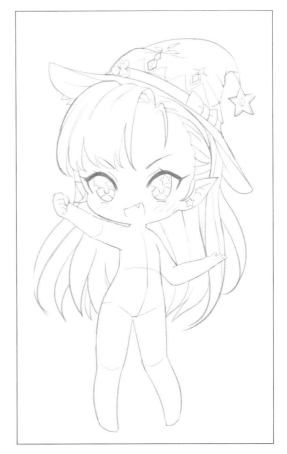

盔甲和破損布料的繪製要點

△ 鱗甲

△ 鎖甲

△ 板甲

盔甲有許多種類，繪製時可以根據實際情況選擇各類盔甲或者穿插使用。但繪製時要注意使用較為平直的線條，以表現金屬或皮料的堅硬質地。

破損的布料可以用不規則的邊緣來表現。

①描圖 來描繪英姿颯爽的盔甲吧！注意描圖時要區分盔甲和布料的質感。

完成圖

技法解析

① 在人物全身裝飾厚重的盔甲，誇張的肩甲和胸甲可以增加人物的氣勢。

② 綁帶和金屬裝飾的穿插使用能夠讓人物全身的盔甲連接起來，顯得和諧統一。

③ 劍盾等武器的使用能夠明確表現人物的身分。

④ 用邊緣破損的披風來暗示人物的經歷，讓人物更有故事感。

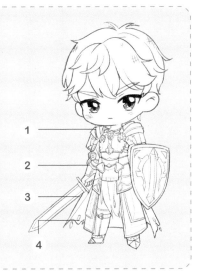

人們經常會透過人物的武器和裝束來判斷其身分，所以讓人物的服飾和武器保持統一也是十分重要的。

②草圖 根據草圖畫出一整套盔甲，要注意畫出盔甲的厚實和堅硬感。

③小挑戰 創作出更有氣勢的盔甲吧！

穿越時空遇見你

漫漫時光長河中，無數時代的服裝散發著閃耀的光芒。一起來學習那些好看的古風服裝的畫法吧！

小知識　**如何畫半透明的紗質感布料呢**

畫出最底層的布料。

畫出上層的半透明布料，這一步可以先不考慮遮擋關係。

擦去被遮擋處的下層布料線條，半透明質感就出來啦！

①描圖 嘗試繪製一襲古風襦裙，描圖時要仔細畫出披帛的半透明質感。

完成圖

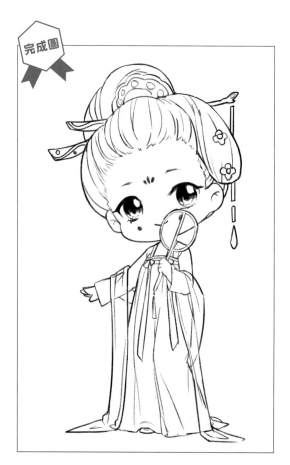 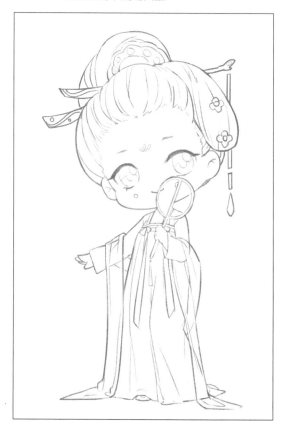

技法解析

1. 讓人物手持團扇半遮面，別有一番嬌羞的風情。

2. 裙頭的位置在胸部以上，是齊胸襦裙最典型的標誌。

3. 讓人物挽著半透明的披帛，並稍微垂落在地上，更有旖旎纏綿的韻味。

4. 從裙擺下隱約露出的繡鞋更加增添了古風的氣質。

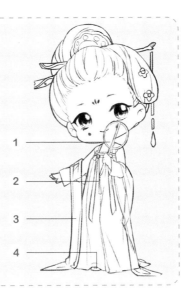

1
2
3
4

與服裝相配的的手持小物能提升人物的氣質，很多時候還能讓人眼前一亮。

②草圖 根據草圖畫出襦裙吧！試試多用豎向皺褶來表現布料的垂墜感。

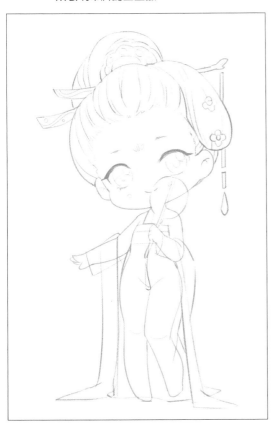

③小挑戰 創作出更有韻味的古風服裝吧！

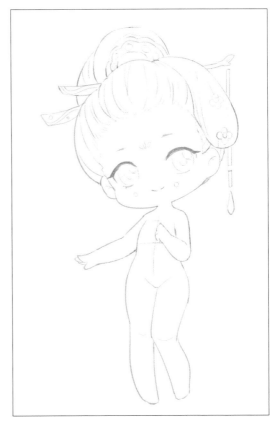

繪製圓領袍的三個要點

領口呈半圓形是圓領袍最主要的特徵。

袖口通常比較窄，顯得十分貼身。

圓領袍的衣長要過膝，有時也可以觸及腳面。

圓領袍也可作翻領，繪製時要注意區分裡外結構。

①描圖 參照完成圖進行描圖吧！要注意明確領口的結構。

完成圖

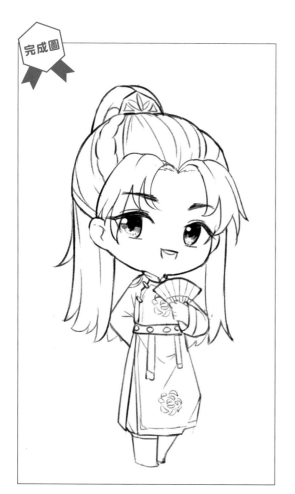

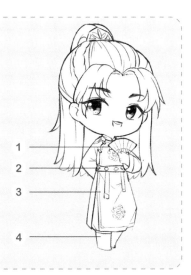

技法解析

1. 要表現人物的瀟灑倜儻，摺扇是非常合適的點綴小物。

2. 繫上與圓領袍相稱的蹀躞帶收束腰身，展現翩翩公子的氣質。

3. 在布料上畫出淺淺的花紋和勾邊，讓服裝看起來更華貴。

4. 給人物穿上簡約俐落的長靴，強調古風的氣質。

在繪製古風服裝的時候，最好要找到合適的參照物並理解服裝的構造，這樣畫出來才會合理且好看。

②草圖 根據草圖畫出一套圓領袍吧！注意要區分袖口的內外結構。

③小挑戰 創作出更有氣質的古裝吧！

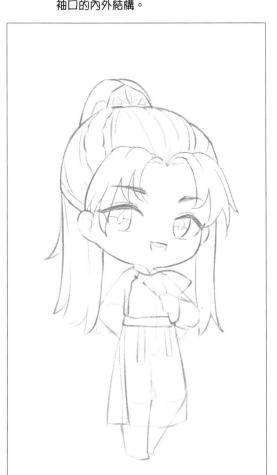

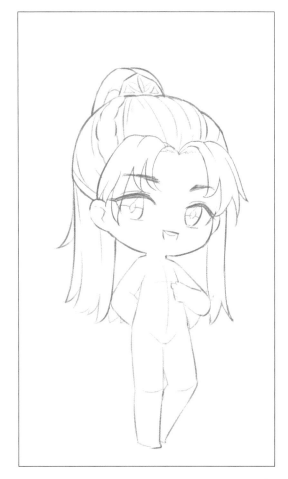

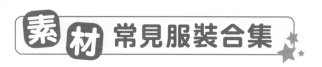

素 材 常見服裝合集

使用方法：
1. 直接作為靈感參考。
2. 也可以直接描繪。
3. 在了解各種衣服構造之後，畫起來就更加得心應手了。

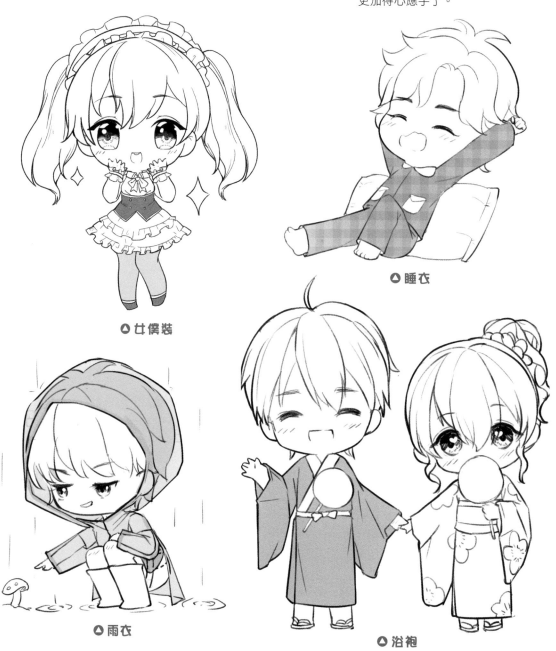

⚠ 女僕裝

⚠ 睡衣

⚠ 雨衣

⚠ 浴袍

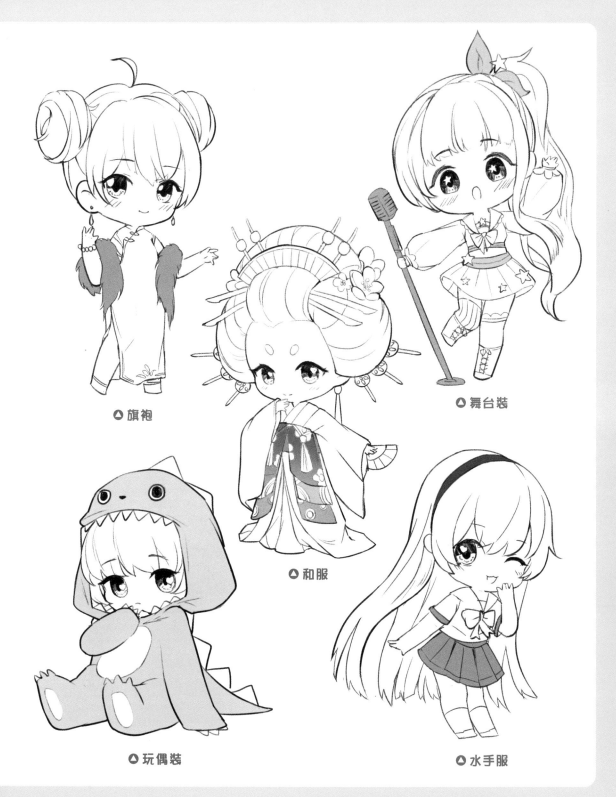

🔺 旗袍

🔺 舞台裝

🔺 和服

🔺 玩偶裝

🔺 水手服

服裝小練習

使用方法：
參照圖例繪製人物的服裝，多多練習布料表現和皺褶的畫法吧 ！

例

例

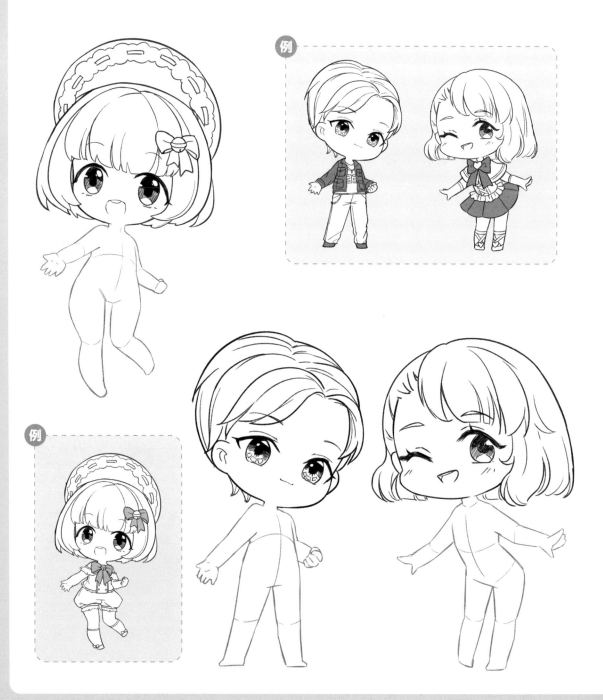

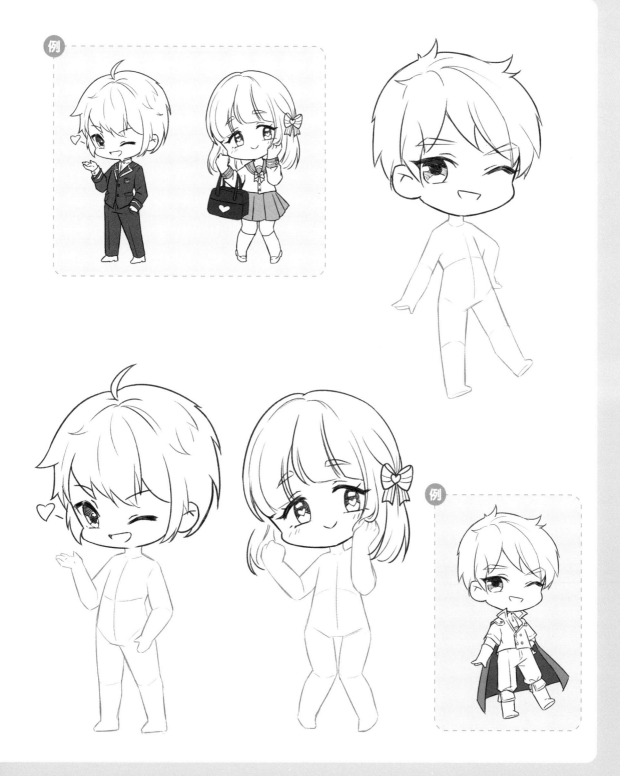

Q 版人物穿搭重點

我們已經學習了一些 Q 版服飾的畫法,那麼 Q 版人物的穿搭有什麼重點呢?與普通人物的穿搭又有何差別呢?

合適的道具是表現人物性格、表達人物背景的重要手段,錯誤的道具是不合適的。

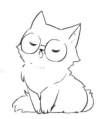

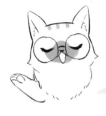

用道具來表現場景和氛圍時也要注意合理性,錯誤、突兀的道具都會讓畫面變得不協調。

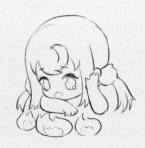

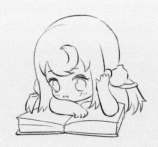

可以增加帽子、滑板等配飾,將外套調整得更寬鬆並畫上各種細節,就能讓人物變得更有特色,一下子就帥氣起來啦!

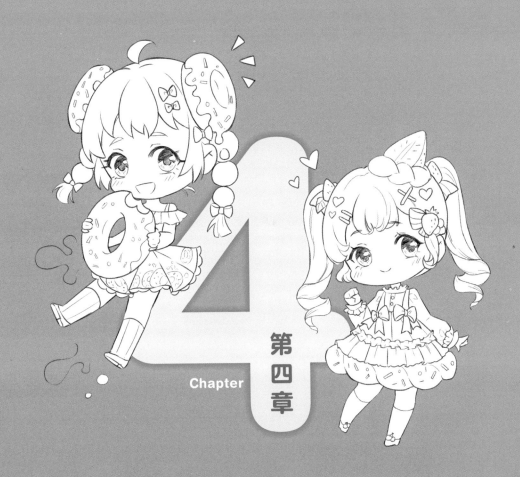

百變的造型，
不變的可愛 ▶

閃耀的偶像歌手

在設計偶像歌手的時候,可以透過各種配飾以及閃耀亮麗的服裝來表現人物的時尚、活力和元氣,給人耳目一新的感覺。

🔍 **技法解析**

❶ 閃亮的頭飾

讓頭髮稍微遮住星星、蝴蝶結和珍珠組成的頭飾,可以產生若隱若現的效果。

❷ 沉醉歌唱的表情

用人物閉上眼睛,張嘴微笑的表情,展現人物對歌唱的沉醉和熱愛。

❸ 繁複漂亮的裙子

用多層的裙擺和點綴的蝴蝶結來表現服裝的層次感。

❹ 環境道具的使用

配合直立式麥克風、音響等道具增添氛圍感,表現人物的偶像身分。

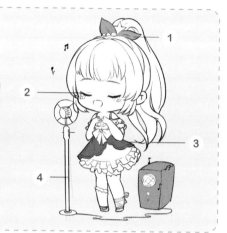

①描圖 畫出恬靜唱歌的小歌手吧!注意釐清服裝和手臂的穿插結構哦!

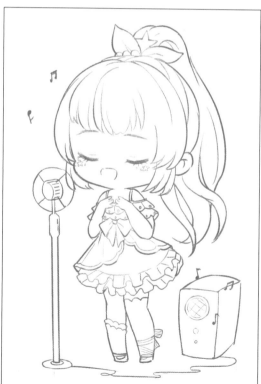

②草圖 根據草圖完成畫面,層疊的花邊雖然必不可少,但也要記得表現唱歌的氛圍哦!

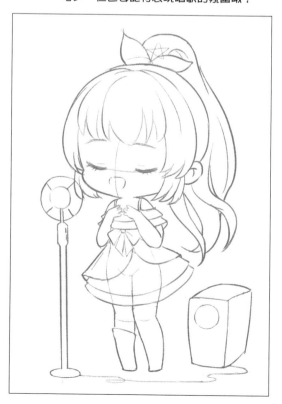

技法解析

1 **耳麥的小細節**

給人物帶上小小的耳麥，配合元氣活潑的少女姿態，能夠暗示人物正在唱歌跳舞的狀態。

2 **亮眼的服裝設計**

服裝的設計一定要讓人眼睛一亮，比如在人物腰間繫一個大大的蝴蝶結腰帶，能瞬間加深人物形象。

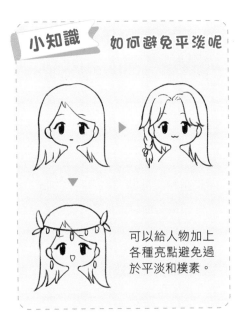

小知識 **如何避免平淡呢**

可以給人物加上各種亮點避免過於平淡和樸素。

①描圖 描出唱跳小偶像吧！記得先分清服裝的穿搭結構再下筆，服裝才會更有層次感。

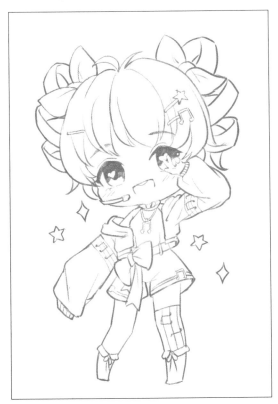

②草圖 根據草圖完成畫面，表情和姿勢一定要到位，歌手元素也別忘記。

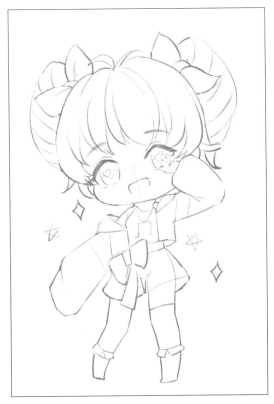

燕尾服貴公子

燕尾服能夠塑造優雅、認真和尊貴的氣質,在繪製穿著燕尾服的人物時要注意服裝應與人物的性格相吻合。

🔍 技法解析

① 規整的禮帽

禮帽能夠配合服裝更加突出人物嚴肅認真的氣質。

② 古樸的單片眼鏡

為了表現單片眼鏡的鏡片感,繪製時可以在鏡片中心畫出斜向的反光。

③ 元素裝飾

為了表現馬甲的緊身感,可以在鈕扣處稍微畫出皺褶。

④ 手持物的運用

用圍巾和手提箱等小道具來增添人物的故事感。

① 描圖 注意圍巾、手臂、帽子和頭髮的前後關係。

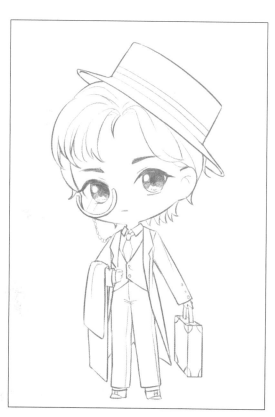

② 草圖 根據草圖完成人設,記得畫出燕尾服的領口及褲縫。

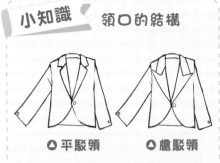

技法解析

1 小提琴的配合

小提琴一般是優雅、抒情和深情的象徵，畫的時候要注意人物左手握在琴頸處，會形成前後遮擋的關係。

2 腰封的使用

穿著燕尾服之後，腰封能夠讓人物的體態變得更挺拔，避免人物顯得駝背。

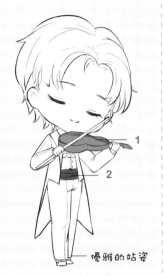

1
2
優雅的站姿

小知識 領口的結構

△ 平駁領　　△ 槍駁領

西裝、燕尾服這類服裝，畫領口時可以先統一畫出整個領口的形狀，然後分出上領片和下領片，不同的下領片形狀可以區分出不同的領口。

①描圖 可以為襯衫畫幾道皺褶來表現腰封的收束感。

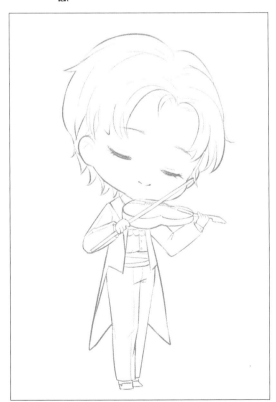

②草圖 根據草圖完成人物，注意小提琴琴弓要緊貼琴弦。

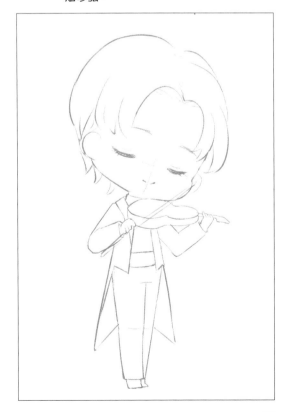

甜蜜的午後女孩

可愛的動作、表情和繁複的裝飾品是表現甜美人物的關鍵,用甜點作為設計靈感更能表現出甜蜜感。

技法解析

① 可愛的笑容

設計甜美人物的時候,面部的表情非常重要,甜美的笑容決定了人物的性格。

② 巨大顯眼的道具

Q版人物中常用巨大的道具來對比出人物的嬌小可愛(巨大的甜點本身也很可愛)。

③ 元素裝飾

直接把主要元素設計成誇張的裝飾物,是漫畫人物常用的套路。

④ 圖案花紋的運用

符合主題的甜甜圈花紋可以讓服裝更華麗。

①描圖 畫出吃甜點的小女孩吧!注意畫裙子時要先畫皺褶,再根據皺褶畫出花邊。

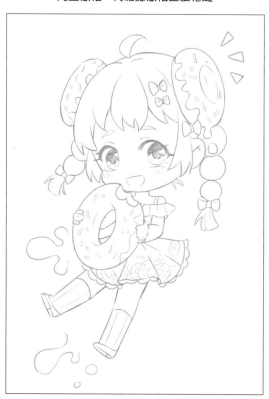

②草圖 根據草圖完成人設,注意要增加甜點和裝飾上的細節。

技法解析

❶ 大量堆積的頭飾

頭上堆積大量的頭飾。這種類似日本原宿風的搭配能使人物甜度破表，但一定要注意大小錯落。

❷ 精緻羅馬卷

先依次畫出卷髮的前半片，然後再用後半片來連接，就可以讓卷髮顯得精緻華麗。

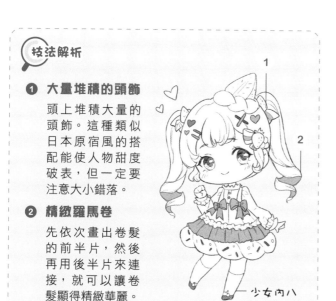

少女內八

小知識 如何增加人設的甜度

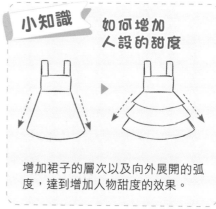

增加裙子的層次以及向外展開的弧度，達到增加人物甜度的效果。

①描圖 試試描繪甜美的小女孩吧！要注意用弧線來表示奶油花邊的圓潤感。

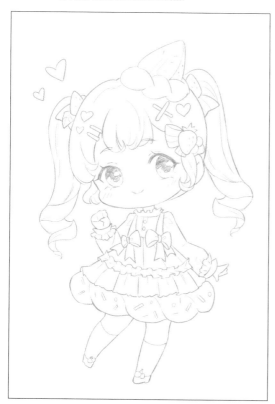

②草圖 根據草圖完成人物，注意先繪製出頭髮整體再畫上頭飾。

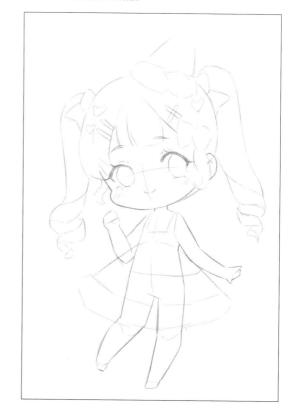

童話裡的小動物

為 Q 版人物增添動物元素也可以提升人物的「萌」感，一起來學習如何畫出有動物元素的人物吧！

🔍 **技法解析**

① **俏皮的獸耳**

獸耳在頭頂瀏海的後方是最合適的位置。

② **誇張的松果**

用比例誇張的松果與人物對比，能更加凸顯 Q 版人物的可愛。

③ **毛茸茸的尾巴**

用連續綿延的短弧線畫出松鼠尾巴上的花紋，就能讓整個尾巴呈現毛茸茸的質感了。

④ **圖案花紋的運用**

葉子的圖案不宜過大，沿褲邊排成一圈，既能表現童話感也不會顯得雜亂。

①描圖 畫出可愛的小松鼠吧！注意畫尾巴和耳朵時的線條運用哦！

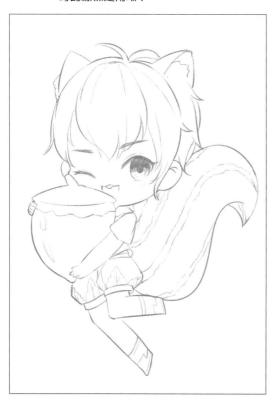

②草圖 根據草圖完成人物，抱著松果的動態和神氣的表情都要表現出來喲！

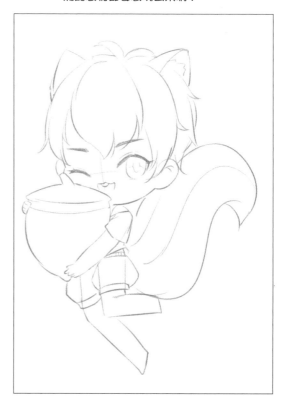

技法解析

❶ 手挽小籃子

人物挽著裝滿各種蘑菇、胡蘿蔔的小籃子，一股清新自然的森林系風格撲面而來。

❷ 誇張的麻花辮

兩根誇張的麻花辮能夠加強人物的特點，搭配格紋圍裙，一種稚嫩可愛的氣質躍然紙上。

長裙更增添了森林系氣質

小知識　如何畫獸耳

�‍ 獸耳的三視圖

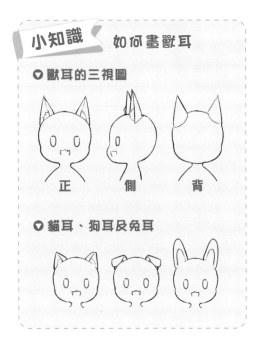

正　　側　　背

�◦ 貓耳、狗耳及兔耳

①描圖 描繪森林系小兔子的麻花辮時，可以先畫出輪廓再畫上髮絲。

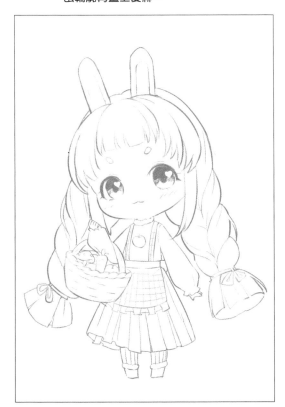

②草圖 根據草圖完成人物，也可以適當加入蕾絲、蘑菇和小花等環境元素。

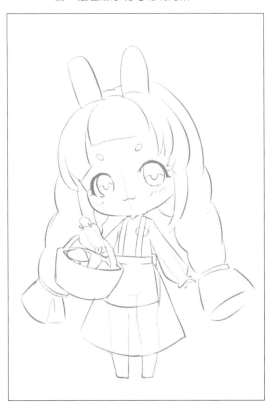

柔情似水，熱情如火

神秘優雅的精靈也是 Q 版人物設定中的常見題材，繪製精靈可不只是簡單地加上精靈耳朵或精靈翅膀，一起來看看吧！

技法解析

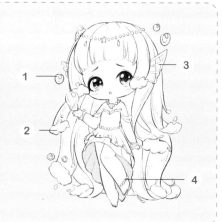

① 瑞繞人物的水泡

大量的水泡能夠讓畫面更通透，也揭示了人物水精靈的身分。

③ 特殊的耳朵

用較淺的線條畫出耳朵後方的頭髮，就能表現半透明的清澈感。

② 特殊的髮型設定

用類似海浪的形狀分組畫出人物的頭髮，加強了水精靈的特徵。

④ 特殊元素的運用

珍珠、水滴等元素的運用更符合畫面「水」的主題。

①描圖 繪製清新的水精靈時，要表現出頭髮的質感。

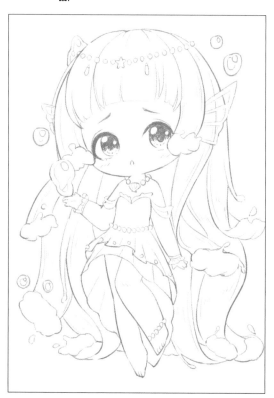

②草圖 根據草圖繪製時，可以加入閃亮的泡泡和珍珠裝飾。

技法解析

① 形似火焰的髮型

將人物的頭髮完全向後梳，並呈現一種像火焰一樣向上飄動的狀態，能夠完美地表現人物的「火」元素。

② 肩甲的運用

肩甲搭配項鏈，再配合赤裸的上半身，能夠表現人物的瀟灑和自信。

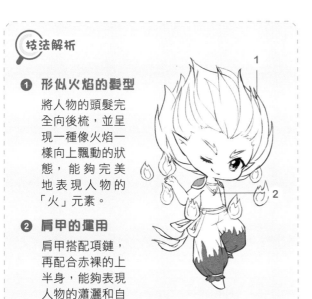

小知識 如何結合主題元素

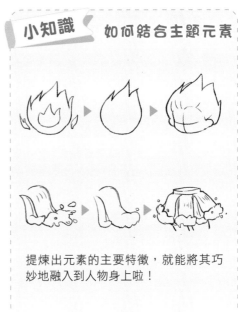

提煉出元素的主要特徵，就能將其巧妙地融入到人物身上啦！

①描圖 描出瀟灑的火精靈吧！要注意分組畫出特殊的頭髮形態。

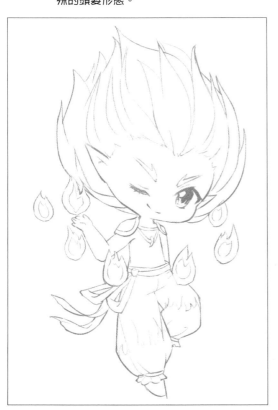

②草圖 根據草圖完成畫面，火焰的升騰和強大的氣場一定要畫出來。

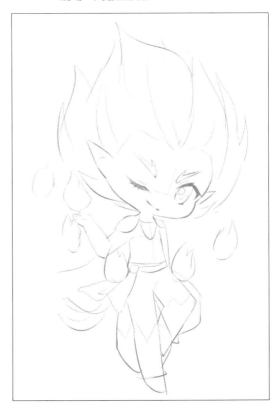

創造屬於自己的人物

在學過人物設計方面的基本知識後,趕快拿起筆來創造一個獨特的人物吧!

◎ 確定主題和元素

在開始動筆之前,首先要確定好人物的主題和主要元素。這次選擇古風主題以及荷花元素設計人物。

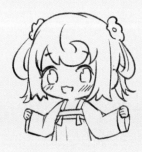

◎ 元素與人物如何結合

確定好主題和元素之後就可以設計人物的髮型和服裝。可以選擇對襦裙稍作改動,讓它更清新透氣,同時可以用荷花來做頭飾。

◎ 完成整體繪製

服裝和髮型確定之後,就可以畫出人物的動作並加上細節,完成一個屬於自己的人物了。

第五章

Chapter

5

挑戰完整作品 ▶

構圖的小祕密

繪製人物練習了這麼久，你是不是躍躍欲試地想創作一幅完整的作品了？那麼先來研究一下構圖的基本知識吧！

構圖的基本形式

◀ 居中構圖

居中構圖就是把主體物放在畫面的正中心，是畫人像時經常用到的構圖。

◀ 九宮格構圖

把主體物放在九宮格的焦點上，更能吸引觀看者的視線。

◀ 三角形構圖

三角形被稱為最穩定的圖形，把它放在構圖裡會讓畫面看起來更加平衡。

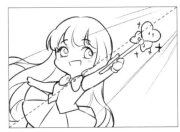

◀ 對角線構圖

把畫面上的物體放在對角線上，能夠讓畫面衝擊力更強，具有延伸性。

◀ 圓形構圖

使用圓形的構圖可以讓畫面看起來更加完整和柔和。

◀ S 形構圖

將畫面中的物體擺出 S 形，這種構圖特點是畫面比較生動，富有空間感。

常見的構圖錯誤

▲ 人物大小不合適

忽略背景設計的因素，人物在畫面裡太小則會顯得擁擠。

▲ 人物位置不合適

人物位置太偏且人物前方留的空間太少，會讓整個畫面看起來不舒服。

合理的安排是讓人物周圍都留有一定空間，且大小適中，大約占畫面30%以上。

多人構圖的形式

◀ **有主次關係**

透過大小和細節刻畫程度的區別打造畫面中人物的主次關係。

◀ **無主次關係**

人物重要程度相當時，會用到對稱的構圖形式。

①描圖 在九宮格內描圖吧！注意觀察人物在畫面中的位置和比例。

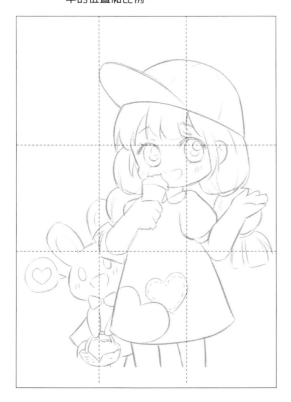

小知識　分割畫面的小技巧

在繪製時經常會出現道具或景物橫貫畫面，將畫面分割的情況。

分割畫面時盡量不要出現兩條明顯的垂直線，且盡量避免橫貫畫面中間的直線。

將中間的分割線下移，再將垂直線傾斜，畫面看起來就會舒服很多。

②小挑戰 對照左圖嘗試畫出可愛的形象吧！

打造場景和氛圍

一幅完整的畫面只有人物是遠遠不夠的，加上背景不僅能使畫面更完整，還能強調整個畫面的氛圍。

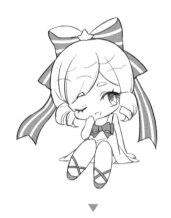

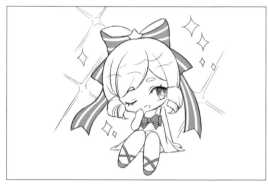

△ 加入裝飾元素

△ 用框平衡構圖

△ 用實景和人物結合

①描圖 參照完成圖進行描圖，背景線條略淺於人物，畫面效果會更好。

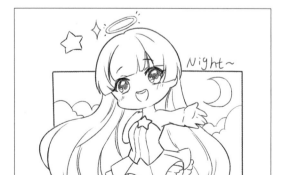

△ 三種方式相結合

小知識 背景元素的疏密大小

元素太少且分散，沒有明顯大小變化。

元素太多又會使背景顯得太過花俏。

增加背景元素時，需要大小錯落且集中在幾個區域。

例

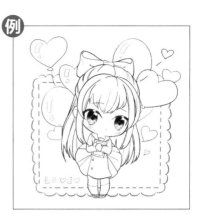

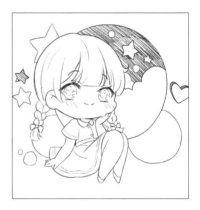

② 小挑戰 為下面的人物加上自己喜歡的背景吧！

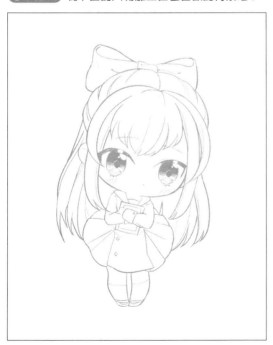

完成一幅童話風插畫吧

學習了關於構圖和氛圍的知識，是時候嘗試一下，從構思開始一步步地畫出一幅屬於自己獨創的完整插畫了！

小知識 創作插畫的完整流程

一般可以從構圖、草圖和勾線三個步驟來完成一幅插畫。

1

2

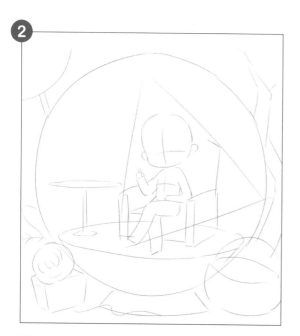

❶ 在構圖階段，要先確定畫面的分割和視覺中心。可以先用一個圓占滿畫面，再用橢圓將其切分成上下兩部分，在上半部分用三角形強調畫面的視覺中心，讓畫面看起來更有層次感。

❷ 在構圖中加入元素時，可以確定一個童話小紅帽的主題，加上下午茶、籃子和禮物等元素讓畫面更加豐滿。在視覺中心區域畫出人物，給構圖中的圓加個底座構成水晶球，讓畫面的分割變得更自然，並增強畫面的童話感。

❸ 上一步的草圖還不夠精細，需要再增加一些細節。比如人物的服裝、五官和籃子裡的蔬果，都需要在這一步做好規劃，以防下一步描線時產生誤解和困惑。

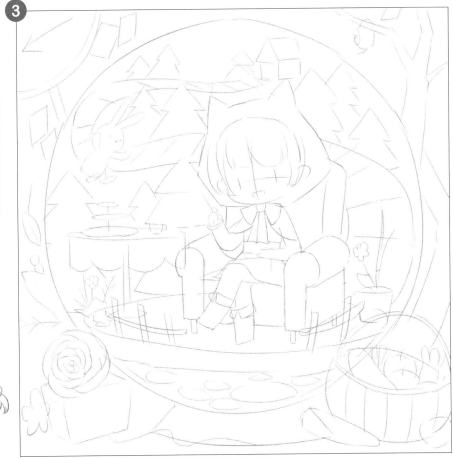

擔心畫不好的話，可以先用描繪的方式進行喔！

第 5 章 挑戰完整作品

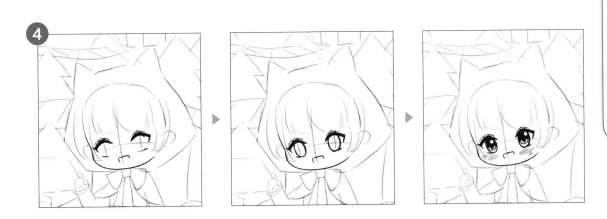

❹ 在眼睛描線的時候，要擴展草稿中的簡單線條，以臉部十字線的橫線確定眼睛的位置，然後畫出上、下睫毛和眼珠的位置，畫出瞳孔並留白。

⑤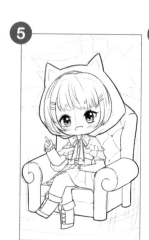

⑥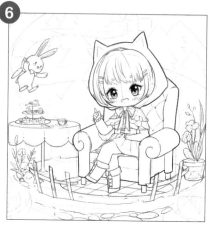

⑦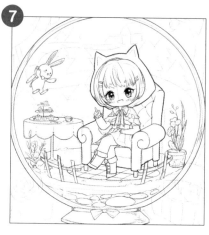

 ⑤⑥⑦可以在繪製時將畫面分為多個部分，例如人物和座椅、地面和桌子、水晶球等，拆分後一步步地進行勾線。每完成一個部分，收穫的成就感將會激勵我們繼續完成整幅圖哦！

⑧ 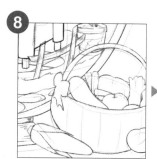 ▶ 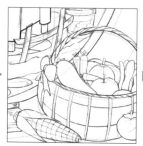 ▶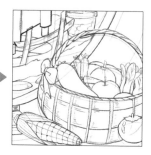

⑧在細節較多的物體描線時，可以先畫出整體的輪廓，再逐步畫出物體內部的細節。

⑨⑩由於水晶球內部的人物是整體構圖的視覺中心，可以用較淺的線條勾勒前景，以免前景搶過主體風采。

⑨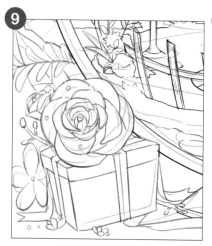

⑩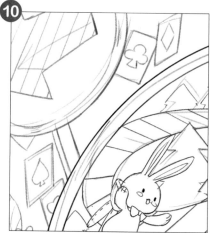

⓫ 在水晶球內部的人物背後畫上森林和遠處的小房子，讓畫面更有故事感。最後清理整個畫面，去掉草稿和雜亂的線條，一幅可愛的童話風插畫就完成啦，一起來欣賞一下吧！

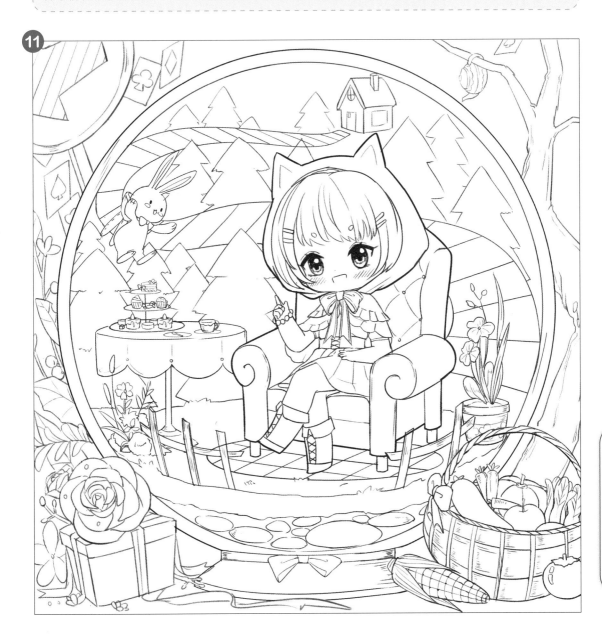

素 材 更多描繪素材

使用方法：

① 直接作為靈感參考。

② 也可以直接描繪。

③ 學會繪製完整插畫後，還可以自己進行
　創作。

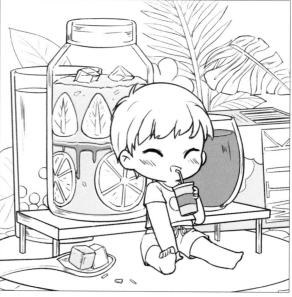

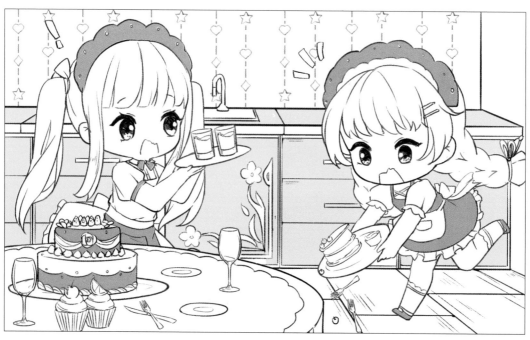

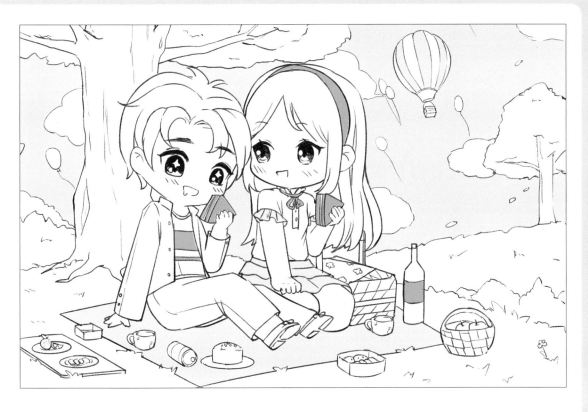

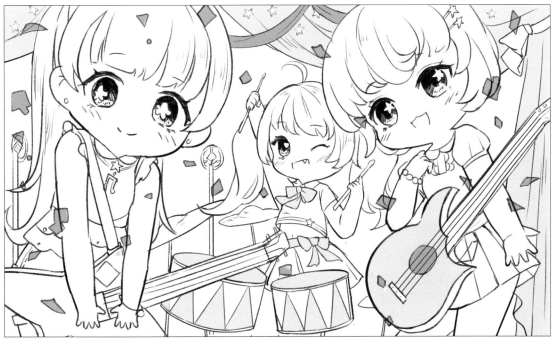

3 分鐘超萌漫畫輕鬆畫起來

作　　者：噠噠貓
企劃編輯：王建賀
文字編輯：王雅雯
設計裝幀：張寶莉
發 行 人：廖文良

發 行 所：碁峰資訊股份有限公司
地　　址：台北市南港區三重路 66 號 7 樓之 6
電　　話：(02)2788-2408
傳　　真：(02)8192-4433
網　　站：www.gotop.com.tw
書　　號：ACU086200
版　　次：2024 年 03 月初版
　　　　　2024 年 08 月初版三刷
建議售價：NT$250

國家圖書館出版品預行編目資料

3 分鐘超萌漫畫輕鬆畫起來 / 噠噠貓原著.-- 初版.-- 臺北市：
　碁峰資訊, 2024.03
　　面；　　公分
　　ISBN 978-626-324-763-5(平裝)
　　1.CST：插畫　2.CST：漫畫　3.CST：繪畫技法
947.45　　　　　　　　　　　　　　　113001950